빛깔있는 책들 102-21

옛 책

글/안춘근 ● 사진/김종섭

대원사

안춘근 ————————————

성균관대 정치학과를 졸업하였
고 미국 샌디에이고 바이블 대
학에서 명예 인문학 박사학위를
받았다. 중앙대 신문방송대학원
객원교수와 한국출판학회 명예
회장을 역임했다. 고서를 수집하
여 1979년 한국정신문화연구원
에 장서 1만 권을 이양하였다. 저
서로 「출판개론」「출판사회학」
「한국서지학」「한국출판문화론」
등 여러 권이 있고 수십 편의 논
문이 있다.

김종섭 ————————————

사진작가

옛 책

옛 책

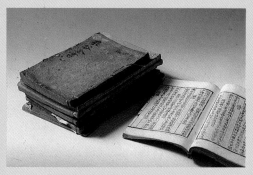

머리말

　우리 옛 책이 다른 나라에 비해서 어떻게 다르고 어떤 것이 얼마나 전해지고 있는가를 살펴본다는 것은 우리나라의 참모습을 문화적으로 되새겨보는 좋은 방법이 될 수 있다.

　사람들이 만든 도구로서 책만큼 훌륭한 것이 그리 많지 않다고들 한다. 과연 우리는 책을 통하여 옛 일을 알 수 있고 가보지 않고서도 다른 나라의 사정을 알 수 있고, 이미 세상을 떠난 사람이지만 그의 위대한 사상이나 감정을 영원히 남길 수도 있기 때문이다.

　사람이 사람답게 살 수 있는 가르침을 언제 어느 곳에서나 계속하고 있는 것이 다름 아닌 책이다. 이렇게 생각할 때 책이란 아무리 칭찬해도 모자라는 인류의 보배임에 틀림없다.

　이같은 책 가운데서 옛 책은 또 다른 의미가 있다. 오늘의 새로운 책의 뿌리가 옛 책이기 때문이다. 따라서 여기서는 첫째, 고서(古書)란 무엇인지 특히 우리나라의 고서에 대해서 간략하게 살펴보았다. 둘째, 우리나라 고서란 어떤 기관이나 단체에서 출판되었는지 알아보고 그 여러 출판 기관에서 출판된 책이 서로

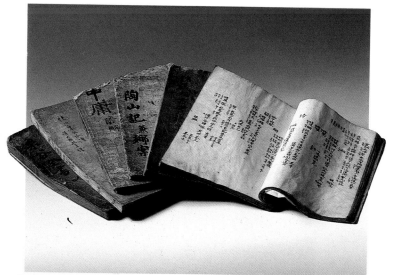

옛 책들 우리 옛 책이 다른 나라에 비해서 어떻게 다르고 어떤 것이 얼마나 전해지고 있는가를 살펴본다는 것은 우리나라의 참모습을 문화적으로 되새겨 보는 좋은 방법이 될 수 있다.

어떻게 다른가에 대해 살펴보고 셋째, 우리나라의 고서란 도대체 어떤 종류가 유통(流通)되고 있는가를 알아보았다.

위와 같은 내용을 설명함에 있어 아직까지 확실한 고증이 되지 않고 있던 것을 실체가 있는 것으로 바꿔 놓았다. 그리고 도설(圖說)의 자료 곧 고서는 모두 저자가 수집한 것으로 충당하였다. 따라서 일반에게 공개되지 않은 자료가 있어 이를 증거로 하여 지금까지의 학설과는 다른 이론을 펴나간 곳도 있다.

한국의 고서(古書)

책의 의미

책이란 도서, 서적, 출판물 등으로 표기되기도 한다. 원래 책이란 한자의 책(冊)에서 비롯된 말로서 댓가지나 나무에 기록한 다음 이를 가죽끈으로 엮었는데 이같은 모양이 '冊'자로 발전한 것이다.

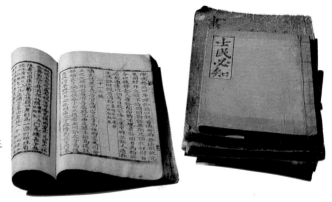

책 책은 도서라고도 하다,

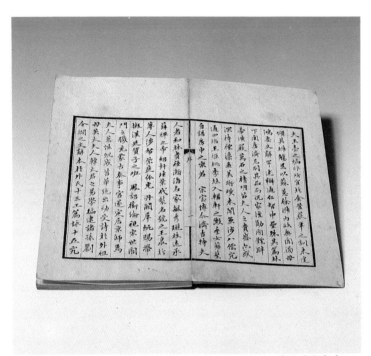

호접장 책은 여러 형태가 있을 수 있는데 실로 엮어 장정하는 것이 우리가 흔히 보는 형태이다. 호접장은 책판을 찍은 상태 그대로를 펴 볼 수 있는 제본 형식으로 실끈으로 엮지 않고 종이가 접혀 책을 이룬다.

그러나 책(冊)은 도서(圖書)라고도 하는데 이 말은 「주역(周易)」의 "하출도 낙출서(河出圖 洛出書)"에서 비롯되었다. 거북의 등(背)과 용마(龍馬)에서 신비스런 기록을 찾아내서 「주역」의 괘(卦)와 정치의 이론을 도출(導出)하게 되었다는 것이다. 따라서 책이라는 말은 형태적으로는 '책'이요, 내용적으로는 '도서'로 이해하는 것이 더 어울린다고 할 수 있다.

책의 내용 요건

책은 사람의 생각을 기록한 것으로 책을 쓴 사람 자신의 그때 그 순간의 생각을 체계있게 기록한 것이다. 비록 사람의 생각을 나타낸다고 하더라도 그것이 어떤 체계를 이루어야 한다. 통일성이 없거나 체계가 서지 않았다면 그것은 저술(著述)이라 할 수 없다. 그러나 체계를 세워서 하나의 저술로 완성한다는 것은 누구나 할 수 있는 일이 아니기 때문에 저술은 귀중한 인류의 문화 유산으로 존중되게 마련이다.

이렇듯 사람의 생각을 기록하자면 문자나 그 밖의 기호를 알아야 한다. 그런데 이같은 기록을 어떻게 나타내는가 하는 책의 자료가 문제다.

역사적으로 볼 때 돌이나 쇠붙이는 말할 것도 없고 동굴이나 그 밖의 기록이 될 만한 물건이면 무엇이나 자료로 이용되었다. 그러다가 차츰 보다 손쉽게 구할 수 있고 기록에 편리한 것으로 발전하여 11쪽 사진 짐승의 가죽, 거북의 뼈 등도 사용되었으며 그것이 나무나 댓가지를 거쳐서 종이로 발전하기까지는 많은 연구가 거듭되었다.

죽책 댓가지에 글귀를 적어 통에 넣었다가 빼보게 만든 것이 죽책이다.

죽책 역사적으로 볼 때 돌이나 쇠붙이는
말할 것도 없고 동굴이나 그 밖의 기록이
될 만한 물건이면 무엇이나 책의 자료로
이용되었다. 그러다가 차츰 보다 손쉽게
구할 수 있고 기록에 편리한 것으로 발전
하여 짐승의 가죽, 거북의 뼈 등도 사용되
었으며 그것이 나무나 댓가지를 거쳐서
종이로 발전하였다. 죽책은 댓가지에
글을 써 넣은 것으로 승려들이 불경을
암송하기 위해서 또는 공부하는 서생이
사서삼경 등을 암기하기 위해 댓가지에
글을 적어 넣고 통에서 빼보는 것이다.

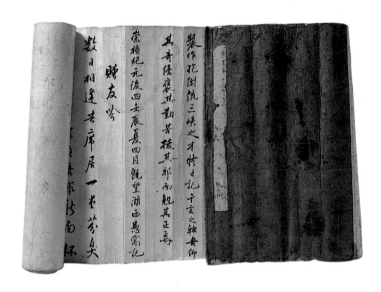

권자본(卷子本) 고서일수록 책의 모양은 매우 다양하며 부피 또한 문제가 된다. 종이가 발명된 뒤 가장 보편적인 형태로 나타났던 권자본, 이른바 두루마리는 오랫동안 사용된 책의 형태이다.

이런 사정으로 말미암아 고대로 거슬러 올라갈수록 책의 모양이 문제가 된다. 책으로서의 모양이 다양한 것은 말할 것도 없고 부피 또한 한 장짜리 책도 많았을 것이다. 서양의 와판본(瓦版本) 곧 기왓장 책이 그렇고, 인도의 패엽경(貝葉經)이 잎새 한 장인가 하면, 우리나라의 고려 팔만대장경(高麗八萬大藏經) 가운데 「반야심경(般若心經)」 역시 한 장으로 되어 있는데 아직도 해인사(海印寺)에 그 책판(冊版)이 보존되어 있다.

그러므로 서지학(書誌學)의 관점으로는 책의 요건을 내용으로 분석하는 데 치중할 수밖에 없다. 그렇지 않고 형태적인 요건만을 강조한다면 책의 요건인 자료로서의 문제와 아울러 분량에 관해서 어려움에 부딪치게 된다. 따라서 일반적으로 서지학에서는 책의 요건으로서 '기록이 인간의 사상이나 감정을 잘 나타낸 것인가 아닌가'를 우선 살펴보아야 한다. 고서일수록 분량이 현대적인 도서와는 견줄 수가 없기 때문이다.

책의 형식 요건

현대적인 의미로서의 도서 또는 책은 첫째, 내용(內容) 둘째, 분량(分量) 셋째, 편람(便覽)의 3대 요건이 갖추어져야 한다.

첫째의 내용은 이미 앞에서 말한 바와 같다. 그런데 문제는 둘째 요건인 분량이다. 현대적인 의미로서의 책이란 일정한 분량이 있어야 한다는 것이다. 유네스코에서는 49쪽 이상의 분량을 요구한다. 해마다 전세계에서 출판되는 책의 통계를 집계하는 나라마다의 기준이 다르기 때문에 큰 혼란을 불러일으킨다는 이유 때문이다. 곧 소련이 해마다 8만 종을 출판한다고 보고하는 데 반해서 미국에서는 5만 종이라고 한다. 이것은 납득하기 어려운 통계다. 출판의 자유가 있는 나라와 그렇지 못한 나라의 통계가 뒤바뀐 것 같다. 그 이유는 소련에서는 20쪽짜리 팜플렛까지도 포함시켰기 때문이다. 이에 유네스코는 49쪽 이상의 팜플렛이 아닌 인쇄된 책만을 통계에 넣어달라는 요청을 전세계에 보냈다. 이같은 유네스코의 통계를 위해서 여러 나라에서는 49쪽 이상을 계산하게 되었다. 그러나 이것은 유네스코의 통계를 위한 권고일 뿐, 모든 책의 정의로 내세울 수 있는 것은 아니다. 49쪽 이하가 책이 될 수 없다면 수많은 고전(古典) 가운데서 책의 범주에 들 수 없는 것이 하나 둘이 아니다.

1장짜리 반야심경 현대적인 의미에서의 책이란 일정한 분량이 있어야 하지만 옛 책에는 1장짜리 책도 많이 있다.

다음 셋째 요건인 편람인데 이것은 둘째 요건인 분량과도 연결지어서 생각할 수 있는 문제다. 가령 단 한 장의 종이 위에도 책의 내용적인 요건이 되는 인간의 사상이나 감정을 기록할 수는 있다. 칠판에 어떤 명시(名詩)를 한 편 썼다고 할 때 한 장의 종이나 마찬가지로 칠판을 책이라고 할 수는 없을 것이다. 그렇다고 칠판을 여러 개 이어서 무엇인가 기록했다고 해서 또 책이라 할 수 있겠는가. 이것은 셋째 요건이 되는 편람이 부자유스럽거나 불편하거나 불가능하게 되므로 책의 형태적인 요건에 합당하지 못하다. 책의

크기가 아무리 커도 사람이 휴대하고 다니면서 활용할 수 있어야 책 구실을 다하게 될 것이다. 그렇다고 한없이 작다고 해서 좋은 것은 아니다. 적어도 육안(肉眼)으로 볼 수 있는 것이 정상이다. 안경을 쓰거나 말거나 다른 도구, 예컨대 확대경 같은 것을 사용하지 않고도 열람이 가능해야 할 것이다.

이렇게 3대 요건이 갖추어지면 책이라고 할 수 있는데 이를 다시 법률적으로 보면 또 세 가지 요소가 있다. 첫째는 책을 쓴 사람에게 응분의 보수를 부여할 수 있는 저작권법상(著作權法上)의 재산권(財産權)과 인격권(人格權)이요, 둘째로는 책을 출판한 출판인 권리로서의 재산권과 인격권이다. 셋째는 책을 구입한 사람에게 주어지는 소유권(所有權)이다. 이렇게 책은 법률 객체로서의 권리를 주장할 수 있는 물체(物體)가 된다.

책이란 결국 내용으로는 사람의 생각을 그릇에다 담은 것이라고 말할 수 있다. 이를 더 자세하게 말하자면 형태적으로 3가지 요건을 추가해야 하고 그보다 더 현실적으로 법률에 비추어 볼 때 법적 객체로서 또한 3가지 권리를 내포하고 있어야 한다.

책이란 서지학적인 풀이와 출판학적인 풀이가 사뭇 다르다. 서지학에서는 종이 한 장도 책으로 인정해야 할 경우가 있으나, 출판학에서는 적어도 형태적인 3가지 요건과 법적인 3가지 권리의 객체를 요구한다. 다만 저자 사망 뒤 30 내지 50년 뒤에는 저작권이 소멸되지만 이를 다시 활용한 새로운 저작일 때는 새로운 권리가 발생하기 마련이다.

우리는 막연하게 책이란 무엇인가를 생각할 수 있다. 그러나 책이 무엇인가에 대하여 보다 구체적이면서도 논리적으로 인식하기는 어렵다. 책이란 인류의 스승이요, 국가를 발전시키는 데 없어서는 안 될 정신적인 자산임에 틀림없다.

고서란 무엇인가

고서에 대한 바른 인식

흔히 고서라면 글자의 풀이대로 단순하게 옛 책으로 생각한다.
그러나 고서에는 글자의 풀이로 생각할 수만 없는 여러 가지 뜻이
있다.

고서는 옛 책임에는 틀림없으나 그저 옛 책이 아니라 여러 가지
등급(等級)이 있다.

고서에는 첫째, 신간서(新刊書)를 사서 한번 읽어본 다음에 팔아
버렸기 때문에 다른 사람의 손으로 넘어간 것도 고서라 하는가 하면
둘째, 책이 만들어진 지 오래 되어 이리저리 여러 사람들의 손을
거친 그야말로 낡은 고서도 있고 셋째, 출판된 지 300, 400년도
더 된 고색 창연한 고서도 있다. 이런 책은 참으로 고서로서 많은
수집가들이 탐을 내는 고서라 할 수 있을 것이다. 그렇다고 첫째나
둘째의 경우가 고서가 아닌 것은 아니다. 다만 첫째의 새로운 책은
한번 손을 거친 거의 새 책과 다름없는 책은 고서라기보다 헌 책이
라고 부르기도 한다. 그런데 모양이 낡아야 고서라고 부르기가 적당
하다면 오래 된 책도 간수하기에 따라서는 새 책과 다름없이 깨끗한
고서가 있기 때문에 문제가 된다.

고서라고 부를 수 있는 책은 출판 연대를 따져야 할 필요가 있
다. 이에 대하여 한국 고서 동우회에서는 "1959년 이전에 출판된
책을 고서라고 할 수 있다"고 규정한 바 있다. 이것은 우리나라에서
여러 가지 실정으로 그때까지 출판된 책이 도서관이나 그 밖의 수집
가들에게서 쉽게 찾아볼 수가 없다는 데 이유가 있다. 이렇듯 고서
를 1959년에서 수백 년 전에 출판된 책이라고 한다고 해서 모두가
같은 것이 아니다. 오래 된 고서에는 또 다른 이유 때문에 새로운
등급으로 나뉘는데, 첫째 희귀본(稀貴本)이라고 해서 드물게 보는

고서들 고서는 1957년 이전에 출판된 책이다. 오래 된 고서에는 또 다른 이유 때문에
희귀본, 귀중본, 보물, 국보 등으로 등급을 매긴다. 국보급의 고서가 많으면 많을수록
나라의 역사가 빛나는 동시에 부강한 나라임을 세계에 자랑할 수 있는 증거가 될
것이다.

고서요, 둘째 귀중본(貴重本)이라 해서 중요한 문화재로 다루는 고서요, 셋째 보물이라 해서 나라에서 공식적 가치를 인정하는 고서요, 넷째 국보라 하여 고서로서는 나라에서 최고의 대접을 하는 중요한 책이다. 이같이 국보급의 고서가 많으면 많을수록 나라의 역사가 빛나는 동시에 부강한 나라임을 세계에 자랑할 수 있는 증거가 될 것이다.

고서는 새로운 책이다

고서라면 문자의 의미부터가 옛 책, 낡은 책, 오래 된 책이라는 뜻인데, 이를 새로운 책이라고 하는 것은 어울리지 않는 말이라고 생각할지 모른다. 그러나 새롭다는 말을 「국어사전」에서 찾아보면 "지나간 일이 다시 생각되어 마음에 새삼스럽다/전에 본 것을 다시 보니 마음에 새삼스럽다/본디의 새것인 상태로 있다"라고 되어 있다. 이 세 가지 풀이가 모두 예전 것을 다시 돌이켜본다는 뜻이 들어 있다.

그렇다면 고서가 바로 옛 책이기에 모양으로 보면 옛 물건을 다시 보는 것이 되고 내용으로 본다면 옛 일을 다시 돌이켜보게 하는 것이라 할 수 있기 때문에 고서가 새로운 책이라는 말이 조금도 잘못된 말이 아니라는 것을 알 수 있다.

이렇듯 고서가 새로운 책이라는 말을 사전의 낱말풀이에서만 찾을 것이 아니라 실제로 우리는 고서에서 새로운 사실을 많이 찾는다. 원래 책이란 사람의 사상이나 감정을 글자나 그 밖의 기호 따위로 나타내서 오래도록 간수하면서 여러 사람들에게 알리려고 만들어 낸 것이다. 그러나 어떤 이유에서든지 그 뜻이 잘 펴지지 못한 채 오랫동안 묻혀버리는 책이 많다.

이같은 책 다시 말해 오래 묻혀 있던 고서를 새로이 세상에 드러내서 여러 사람들에게 알렸다면 그것은 단순한 낡은 책이 아니라

고서　고서는 옛 책이기에 모양으로 보면 옛 물건을 다시 보는 것이 되고 내용으로 본다면 옛일을 돌이켜보는 것이라 할 수 있기 때문에 고서는 새로운 책이라 할 수 있다. 우리나라 옛 책은 제본 때에 다섯 바늘을 꿰매는 것이 특징이다.

오히려 새로운 책이라 할 수 있다. 아무도 모르던 사실을 새로 밝혀 놓았기 때문에 그렇게 말할 수 있는 것이다. 뿐만 아니라 우리나라의 역사나 국문학을 연구함에 있어서도 보다 새로운 사실을 밝혀내려고 할 때는 흔히 시중에 나도는 신간서보다는 고서에서 남모르는 사실을 찾아내야 할 것이다. 역사학에서 새로운 사실을 고서에서 찾아낸다면 그 고서는 새로운 책이요, 국문학에 있어서도 이제까지 알려지지 않았던 훌륭한 작품이 실려 있는 고서를 찾아낸다면 그 고서는 단순한 오래 된 책으로서의 고서가 아니라 보다 새로운 책임에 틀림없다 할 것이다.

이렇게 고서란 활용하기에 따라서는 얼마든지 새로운 책으로 살아날 수가 있다. 고서란 알차고 가치있고 조상의 슬기가 들어 있는 새로운 책이다.

고서는 신간서의 뿌리다

꽃은 아름답다. 그러나 아름다운 꽃도 꽃꽂이를 해 놓은 꽃과 뿌리가 있는 꽃은 다르다. 꽃꽂이 꽃은 뿌리 있는 꽃보다 더 아름답게 꾸밀 수는 있어도 오래 가지 못한다. 책에 있어서 신간서가 꽃이라면 고서는 뿌리라 할 수 있다. 고서는 영원히 살아남을 고전(古典)을 비롯해서 수많은 사람들의 정신적인 영양분을 공급해 주는 책이다. 많은 저술가들이 고서를 통해서 얻은 지식을 토대로 해서 새로운 저술을 남겼다면 신간서의 뿌리가 바로 고서였다는 데 잘못이 없을 것이다.

우리나라에서 한글을 만든 뒤 시험삼아 저술을 한 「용비어천가」(龍飛御天歌)에 "뿌리 깊은 나무는 바람에 흔들리지 않고, 샘이 깊은 물은 마르지 않는다"라는 기록과도 같이 좋은 고서의 활용은 좋은 새로운 저술의 밑거름이 된다. 때문에 예부터 훌륭하고 위대한 저술을 남긴 저술가들은 한결같이 좋은 고서를 찾아다니기에 피땀을 흘렸다.

이같은 저술가들의 새로운 고서의 탐험을 위해서 국가적으로도 많은 편의를 주려고 노력하는 것이 문화가 발달된 나라들의 할 일이다. 이것은 오늘날 문화적으로 선진국이라고 할 수 있는 나라들이 한결같이 고서의 중요성을 인식하고 이를 위해서 여러 가지 노력을 하고 있는 것을 보아도 알 수 있다. 어떤 나라에서는 고서를 팔고 사는 거리를 따로 만들어 주는가 하면 어떤 나라에서는 그런 곳을 세계의 관광지로 이용하기도 한다.

보다 새로운 훌륭한 신간서를 내기 위해서 그 뿌리가 될 수 있는 고서에 대한 인식이 높은 나라의 저술이 그만큼 훌륭한 책이 될 수 있을 것이라는 사실은 묻지 않아도 알 수 있는 일이다. 우리가 고서를 보다 더 아껴야 하고, 좀더 잘 활용해야 하고, 보다 더 그 가치를 높여야 할 이유가 바로 이런 데 있다.

고서의 분류

그저 고서라고만 말할 때는 사람을 막연하게 인간이라고 하는 것과 같다. 어떤 나라의 어떤 계층의 무엇을 업(業)으로 하는 사람인지가 궁금해지는데 밑도끝도없이 한마디로 인간이라고 말하는 것과 같이 그저 고서라고 하는 것은 막연한 말에 지나지 않는다. 고서란 어떤 종류의 어떤 내용의 책인가를 바르게 알 수 있게 분류할 필요성이 있다.

이렇게 고서의 종별(種別)을 나타내는 것은 결국 책의 성격을 드러내는 것이므로 사람으로 치면 어느 나라의 어떤 종류의 직업에 종사하는 어떤 사람이라는 구체적인 모습이 드러나게 되는 것과 같다고 할 수 있다.

분류 기준

책을 구별하는 데 있어서 내용보다도 형태를 기준으로 하는 것이 알기 쉽다. 내용은 우선 판독(判讀)이 어렵기도 하지만 분류에 있어서 여러 가지 중복되는 요소를 혼합한 것이 많다. 따라서 누구나 쉽게 공감할 수 있는 형태에 치중하게 된다. 그렇다고 확실하게 드러나는 역사서나 문학서를 내용으로 구별하는 이름이 없는 것은 아니다.

이렇게 내용이 드러나는 옛 책 예컨대 문학서 고사본(古寫本) 또는 역사서 고활자본(古活字本)이라는 말은 내용을 확실하게 드러내면서 고활자본이기 때문에 매우 가치있는 우리나라의 고서라는 개념이 뚜렷해진다. 22쪽 사진

고서의 분류는 이렇게 내용과 형태를 될 수 있는 대로 잘 나타내도록 종류별로 이름이 붙어야 할 것이다.

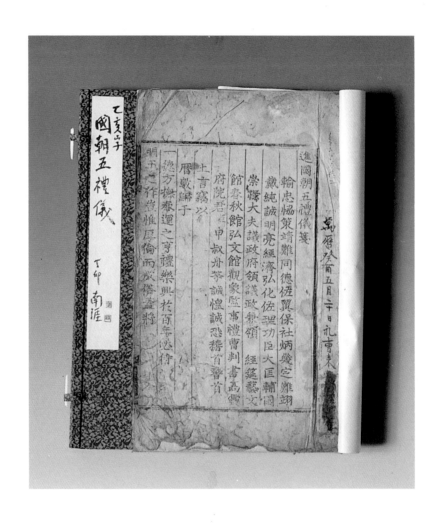

고활자본 국조오례의 문학서 고사본(古寫本) 또는 역사서 고활자본(古活字本)이라는 말은 내용을 확실하게 드러내면서 고활자본이기 때문에 매우 가치있는 우리나라의 고서라는 개념이 뚜렷해진다.

고서의 종별

고서를 자세하게 분류하자면 끝이 없다. 이는 분류하는 사람의 처지나 학식에 따라서 달라지기도 하고 수가 늘어나기도 한다. 그러나 대체로 다음과 같이 분류할 수 있을 것이다.

국가별 한국본(韓國本), 일본서(日本書), 동양서(東洋書), 당판본(唐板本), 서양서(西洋書) 등 나라의 이름이나 지역별로 구분하는 데 일반적으로는 자국(自國)의 옛 책이 더 존중된다.

시대별 고려본(高麗本), 송판본(宋板本), 개화기간본(開化期刊本) 등 특정 시대의 고서가 특별히 존중되는 것이 있다. 우리나라에서의 고려본은 고려 자기와 같이 시대적으로 오래 되었을 뿐만 아니라 골동 가치가 있어 귀중하게 다루고 있다. 24쪽 사진

판원별(版元別) 서원판(書院版), 사찰판(寺刹版), 관판(官版), 사가판(私家版), 방각본(坊刻本) 등으로 크게 구별되는데 같은 관판(官版) 가운데에도 중앙 관서로 내각판(內閣版), 춘방판(春坊版) 25쪽 사진 등과 지방 관서로 영(營), 군(郡) 등으로 나누면 더 세분화될 수 있다.

서원에서는 교재의 출판도 필요했지만 그보다도 서원 출신의 훌륭한 인물이 배출되었을 때, 그들의 저서를 출판한다는 것은 그 서원의 영광이 된다는 데 보다 중요한 목적이 있었다. 따라서 서원 판본 가운데에는 문집이 많은데, 문집 가운데서 명가(名家)의 저술이거나 한시(漢詩) 아닌 국학(國學) 관계의 저술이 들어 있으면 한결 값어치 있는 고서로 평가될 수 있다.

방각본(坊刻本)은 판매용으로 출판된 책이기에 대중성이 있는 고서들이다. 서울을 비롯해서 지방 곳곳에서 주로 실용적인 내용의 책을 출판했다. 이 방각본에는 출판인의 성명이나 출판지명(出版地名)이 기록되어 있는데 전이채(田以采), 박치유(朴致維), 하경룡(河慶龍)의 이름이 아니면 완서계(完西溪), 야동신간(冶洞新刊),

고려본 금강경 우리나라에서의 고려본은 고려 자기와 같이 시대적으로 오래 되었을 뿐만 아니라 골동 가치가 있어 귀중하게 다루고 있다.

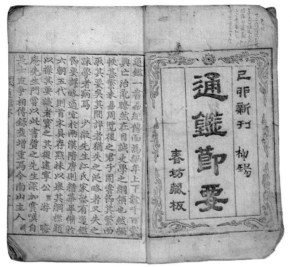

무교신간(武橋新刊) 등의 지명(地名)이 기록되어 있는 것이 특징적
인 면이다.

간사별(刊寫別) 인본(印本), 사본(寫本), 목판본(木版本), 활자본
(活字本), 점자본(點字本) 등 책을 만들어내는 데 있어 활자를 조판
해서 인쇄했는가 아니면 나무 위에 글자를 새겨서 인쇄했는가, 그것
도 아니고 손으로 썼는가 등을 구별해야 한다.

역사적으로 더듬어 올라가면 붓으로 쓴 책이 시초가 될 것이다.
인쇄하는 방법을 모를 때는 사람이 글자를 한자 한자 써서 책을
만들었다. 그러다가 그것이 번거로워서 한꺼번에 똑같은 내용의
책을 많이 만들어내기 위해서 인쇄술을 발명하게 되었다.

처음으로 목판본의 인쇄술을 발명했으나 그것도 책 한 권을 출판
하기 위해서 많은 물자를 없애는 것이 바람직한 일이 아니기 때문에
한번 활자를 만들어 놓으면 여러 가지 책을 인쇄할 수 있는 활자

인쇄(活字印刷)를 발명하게 되었다. 그러나 고서 가운데는 쓴 책, 목판본, 활자본의 순서를 더듬어서 반대로 시대를 거슬러 올라가므로 가장 현대와 시대적으로 가까운 활자본이 많을 것이라고 생각하기 쉬우나 실제로는 그와 반대로 목판본이 더 많이 남아 있다.

간순별(刊順別) 초간본(初刊本), 후쇄본(後刷本), 납탑본(邋邋本), 복각본(覆刻本), 체수본(遞修本), 보각본(補刻本), 재각본(再刻本), 교정본(校正本) 등이다.

원래 책이란 세월이 흐를수록 거듭 출판되게 마련이다. 그런데 책의 출판 방법은 때에 따라서 다르다. 붓으로 쓰기도 하고 목판인쇄(木版印刷)를 하기도 하는가 하면 활자 인쇄를 할 수도 있다. 그런데 활자 인쇄일 경우에 주조 연대(鑄造年代)를 알면 책의 출판 연대도 알 수 있으나, 목판본일 경우에는 초판본을 그대로 다시 조각한 재각본이거나 초판본을 그대로 판하본(版下本)으로 해서 덮어 새긴 복각본(覆刻本)일 때는 출판 연대를 알기 어렵다. 더구나 책판(册版)을 만들어 두었다가 뒤에 다시 찍은 이른바 후쇄본은 더 알기 어렵다.

제판별(製版別) 탁본(拓本), 영인본(影印本), 투인본(套印本), 석판본(石版本), 판화본(版畵本) 등 인쇄 방식이 다른 책이 있다. 탁본은 돌이나 그 밖의 목재에 글자를 새겨서 문자판을 만든 다음 종이를 대고 탁(拓)을 뜨는 인쇄 방식이다.

27쪽 위 사진

판형별(版型別) 대형본(大型本), 소형본(小型本), 수진본(袖珍本) 등이 있다. 옛 책에는 대자본(大字本), 소자본(小字本)이라고 기록된 것도 있으나 책의 크기는 문자의 크기보다 형태의 크기를 나타내는 것이 좋다.

수진본은 서양에서는 사방 5센티미터 정도를 표준으로 하지만 우리나라에서는 그보다는 크되, 사륙판(가로 12.8, 세로 18.8센티미터)보다는 작다.

정조 어필 어제 책의 뒤에
찍은 연대를 적고 있다.
이 책은 탁본 형식이다.

세자본 방씨필경서석의 일반
서적의 글씨보다 매우 작은
글씨로 쓴 책이다.

활자별(活字別) 목(木)활자본, 철(鐵)활자본, 도(陶)활자본, 포(匏)활자본, 석(錫)활자본, 연(沿)활자본 등이 있다. 여기서 포활자본만은 아직도 확증이 없이 전(傳) 포활자본이라 하여 이른바, 바가지 활자본이 있다고 전한다.

포(匏) 활자로 찍은
논어집주대전

사본별(寫本別) 친필본(親筆本), 사경(寫經), 원고본(原稿本), 초본(抄本), 판하본(版下本), 정사본(淨寫本), 미간본(未刊本), 수정본(修正本), 정초본(定草本), 모사본(模寫本), 전사본(轉寫本), 삼자본(三字本) 등이 있는데 원고를 써서 수정하여 다시 정서(淨書)한 책이 확정된 원본이 된다.

제책별(製冊別) 양장본(洋裝本), 한장본(漢裝本), 단엽장본 (單葉裝本), 위편장본(韋編裝本), 권자본(卷子本), 호화본(豪華本), 정장본(精裝本), 축절첩장본(縮折帖裝本), 선장본(線裝本) 등 여러 제본 양식이 있는데 이렇게 책의 제책 방법에 따라서 책 이름을 붙여서 부르는 경우가 많다.

30쪽 사진

엽자장본 여러 종류의 제책 방법 가운데 엽자장본은 하나의 나뭇잎처럼 각 장이 떨어 진 것이다.

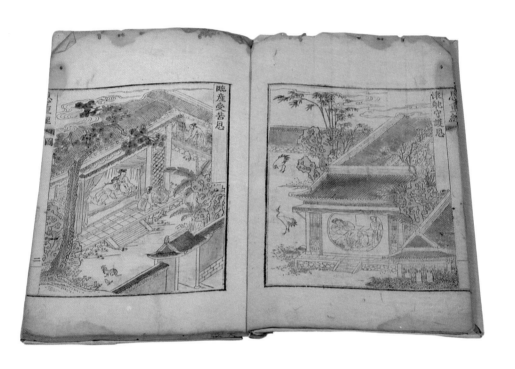

선장본 부모은중경 제책 방법이 실로 꿰맨 것이다.(위)
선풍장 마치 병풍과 같이 연결되도록 제책한 것이다.(옆면)

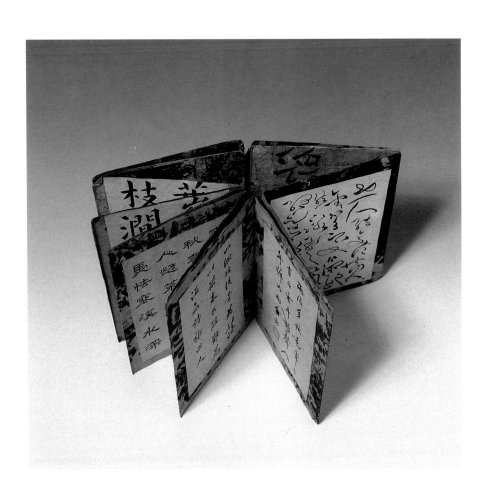

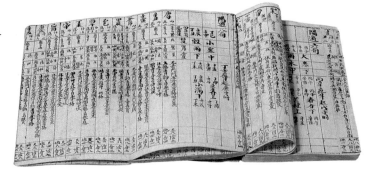

선풍표리장

　　편찬별(編纂別)　　개제본(改題本), 위본(僞本), 증정본(增訂本), 공저본(共著本), 주해본(註解本), 개정본(改正本), 언해본(諺解本), 조본(祖本), 이본(異本), 방점본(旁點本), 절록본(節錄本), 전상본(全相本) 등에서도 그 책이 어떤 내용인지를 알 수 있기 때문에 책의 구별이 나타나게 마련이다.

　　평가별(評價別)　　고본(孤本), 비본(秘本), 진본(珍本), 귀중본(貴重本), 희귀본(稀貴本) 등으로 구별되는데 이것은 책의 내용도 중요하지만, 일반적으로는 골동 가치나 희소 가치에 따라서 정해지는 경우가 많다.

　　내용별(內容別)　　문학서(文學書), 법률서(法律書), 병서(兵書), 문집(文集) 등이 있다.

　　상태별(狀態別)　　완전본(完全本), 영락본(零落本), 결본(缺本), 섭치본, 파본, 선본(善本) 등이 있다.

　　유통별(流通別)　　내사본(內賜本), 진상본(進上本), 어람본(御覽本), 한정본(限定本), 금지본(禁止本), 기증본(寄贈本), 복장본(伏藏本) 등이다.

한국의 전적(典籍)

우리나라는 5천 년의 유구한 역사를 가진 나라로 오래 된 기록을 가지고 있어서 문화적으로도 문화 민족이다. 다만 그 오래 된 기록이 우리나라 고유 문자가 아니고 한자라는 아쉬움이 있을 뿐이다.

한자가 언제부터 우리나라에서 보편화된 문자 구실을 했는지에 대한 정확한 연구가 되어 있지 않지만 적어도 2천 년의 역사는 된 것으로 추정할 수 있을 것이다. 그동안 우리나라에는 한자로 된 여러 가지 저술이 있었을 것인데 책의 이름조차 알려지지 못하고 없어진 것이 있는가 하면 간신히 책 이름만 남아 있고 내용을 기록으로도 찾아볼 수 없는 것이 하나 둘이 아니다.

책이란 소모품이라고 할 수 있을 정도로 세월이 흐르면 없어지게 마련인데 책의 천적(天敵)이라고 할 전쟁, 화재, 수재, 벌레, 쥐 등도 문제이지만 인간이 책을 훼손하는 예도 많다.

이 가운데서 책에게 무엇보다 무서운 적은 전란이다. 우리나라에서 책이 병화(兵禍)를 입은 사실은 고구려 때 이적(李勣)의 전적 소각(典籍燒却), 백제 때 소정방(蘇定方)의 침입, 신라 때 구각간(九角干)과 견훤의 난, 몽고와 홍건적의 침입, 조선조 때 임진왜란과 병자호란 그리고 가까이는 6·25 등 우리나라 역사상 크고 작은 전란이 3천 번이 넘는다는 사실에서 얼마나 많은 전적이 없어졌는지를 짐작하기 어렵지 않을 것이다.

우리나라에 남아 있는 고전적(古典籍)은 시대가 오래 된 것일수록 34쪽 사진 불경(佛經)이 많고 그 밖의 저술은 희귀한 실정이다. 그나마 불경의 고판본(古版本)은 사찰 깊숙히 보존되었던 것이 대부분이다. 그렇지 않고 민가(民家)에서 발견되는 고본은 거의가 조선조의 출판물이라 할 수 있는데 이것도 정치적인 이유로 이른바 남문북무(南文北武)라 하여 남반부의 인물은 문관(文官)이라 하여 문화에 힘쓰고, 북반

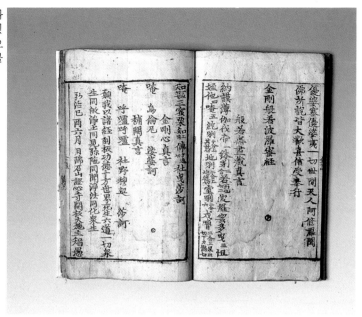

금강경 우리나라에 남아 있는 옛 전적은 시대가 오래된 것일수록 불경이 많다.

부의 인물은 무관(武官)이라 하여 그 밖의 무예(武藝)에 관한 일을 주로 했기 때문에 대부분의 고서가 남반부에 있다. 이 가운데 영남 지방에는 학자들이 많아서 문집이 많았고 기호 지방에는 비교적 다양한 내용의 고본이 발굴되었다. 그러나 남아 있는 고서도 아직 완전히 정리되지 않은 채 부분적으로만 종합 목록을 만들고 있을 뿐이다.

국회도서관에서 발행한 「한국고서종합목록」에 수록된 15,470종의 고서를 현대적인 분류법에 따라 분류해 보면 다음과 같다.

총류 1.4퍼센트, 철학 5.89퍼센트, 종교 1.4퍼센트, 사회과학 13.02퍼센트, 언어 0.2퍼센트, 순수과학 0.7퍼센트, 기술과학 3.17

퍼센트, 예술 1.76퍼센트, 문학 41.2퍼센트, 역사 29.58퍼센트.

이렇게 볼 때 우리나라 전체의 고서를 한 권의 체계있는 저술로 비교한다면 서론, 본론, 결론이 고루 갖추어진 저술이라고 하기 어려운 아쉬움이 있을 것이다. 곧 어떤 분야는 지나치게 많은가 하면 어떤 분야는 너무나 빈약하다는 것을 쉽게 알 수 있다. 그렇다면 이같은 내용의 저술을 통해서 공부한 국민들의 지식에 결함이 없었는지 생각해 보아야 할 일이다.

문학 분야가 매우 많은 이유는 이른바 문집이라 하여 주로 한시집(漢詩集)이 많은 까닭인데 이것이 국민 교육에 얼마나 이바지했는지를 평가하기는 어렵지 않다. 나라 발전에 필요한 과학이나 그 밖의 실용성 있는 저술이 빈약했으므로 나라의 부흥에 별도움을 주지 못하였다.

이제 유통되고 있는 고서를 분류해 보면 대략 다음과 같다.

유교 관계

우리나라에 정식으로 유교가 수입된 것은 고구려 소수림왕 때라고 하나 고려 말 안향(安珦)의 노력으로 주자학(朱子學)이 들어오고서부터라고 할 수 있다. 안향이 저서를 들여온 것은 말할 것도 없고 향교를 세워서 교육의 터전을 마련했기 때문이다.

한편 저술에 있어서는 권부(權溥)와 권준(權準)이 엮은 「효행록(孝行錄)」, 권근(權近)의 「예기천견록(禮記淺見錄)」, 이율곡(李栗谷)의 「성학집요(聖學輯要)」 등이 있다.

이 밖에도 유가의 저술은 많으나 그 대부분이 주자학을 해설한 내용이 고작이며 우리나라 학자들의 독창적인 저술이나 고유한 내용이 깃든 것은 드물다. 문집 또한 한시가 대부분이고 독창적인 민족성을 드러낸 것이 그나시 많지 않다는 평(評)이다.

역사 관계

37쪽 사진

신라, 고구려, 백제 등 세 나라의 역사를 기록한 김부식(金富軾)의 「삼국사기(三國史記)」를 비롯해서 일연(一然) 스님의 「삼국유사(三國遺事)」, 이승휴(李承休)의 「제왕운기(帝王韻記)」, 「조선왕조실록(朝鮮王朝實錄)」「동국통감(東國通鑑)」「동국사략(東國史略)」「해동역사(海東繹史)」 등이 있으나 안정복(安鼎福)의 「동사강목(東史綱目)」이 뚜렷한 저작이라고 평가하는 학자들이 많다. 이 밖에도 야사(野史)로서 집대성된 「대동야승(大東野乘)」이 있다.

삼국유사 역사 관계 저술 가운데 높이 평가하는 일연의 「삼국유사」이다.

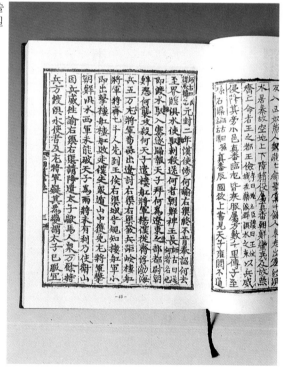

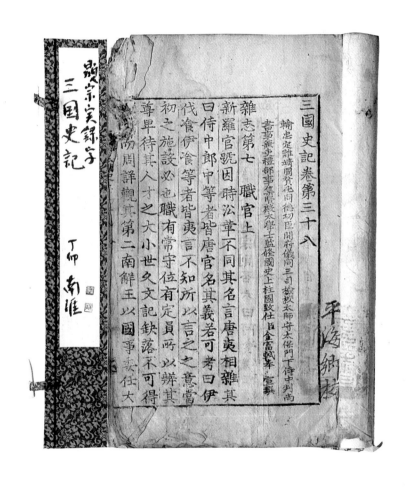

삼국사기 정사(正史)로서의 역사서로 삼국시대 세 나라 역사를 기록한 김부식의 『삼국사기』이나.

교육 관계

권근은 「입학도설(入學圖說)」을 저술하여 유교 교육에 이바지했다. 이후로는 주로 문자 교육에 필요한 자훈언해류(字訓諺解類)가 많은데 최세진(崔世珍)의 「훈몽자회(訓蒙字會)」, 한석봉(韓石峯)의 한글 훈독 「천자문(千字文)」 등이 있고, 부녀자 교과서로 송시열

39쪽 위 사진

(宋時烈)의 「계녀서(戒女書)」, 한원진(韓元震)의 「한씨부훈(韓氏婦訓)」 등이 있으나 내용이 충실한 교과서로서 이율곡의 「격몽요결(擊蒙要訣)」은 인륜 도덕은 말할 것도 없고 독서 방법까지 가르치도록 엮었다.

우리나라 사람이 엮은 교과서로서 가장 알찬 내용은 1543년에

39쪽 아래 사진

목판본으로 출판된 민제인(閔齊仁) 찬(撰)의 「동몽선습(童蒙先習)」이다. 상하편으로 나누어 상편에는 윤리 도덕을, 하편에는 역사를 기록했는데, 특히 역사편에서는 중국 고대로부터 우리나라 조선조 중기까지를 간략히 소개했다. 이 교과서는 서양에서 최초라고 하는 1660년경에 출판된 코메니우스의 「세계도회(世界圖繪)」보다 100년 앞선 체계있는 교과서다.

천자문 문자 교육을 위한 교육 관계 저서이다. 특히 여기서는 아이의 돌을 맞아 주위 사람들이 한 글자씩 적은 정성이 가득한 책이라는 점에서 주목된다.

우암 송시열의 계녀서

민제인이 찬(撰)한 동몽선습

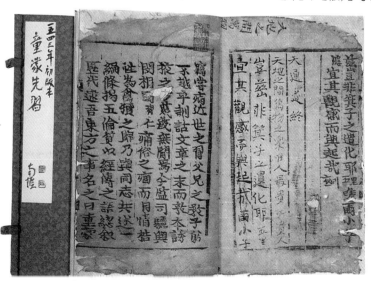

사회 과학

집현전 부제학 설순(楔循) 등이 편찬한「삼강행실도(三綱行實圖)」를 비롯해서「이륜행실도(二倫行實圖)」그리고「오륜행실도(五倫行實圖)」등 윤리 도덕을 도설(圖說)한 고서가 많다.

이 밖에 신속(申洬)의「구황촬요(救荒撮要)」홍석모(洪錫謨)의「동국세시기(東國歲時記)」, 김매순(金邁淳)의「열량세시기(洌陽歲時記)」등을 들 수 있으나 그보다 박제가(朴齊家)의「북학의(北學議)」가 더욱 중요한 저술이라 할 수 있다. 이것은 실학적인 내용으로서 저자가 중국에서 보고 들은 것을 우리나라에서도 활용하기를 바라며 저술한 것이다.

법정(法政) 관계

「경국대전(經國大典)」은 나라의 기본법이다. 이 밖에 법률 관계로는「대전통편(大典通編)」을 비롯해서「결송유취(訣訟類聚)」「사송유취(詞訟類聚)」등이 있으나, 법정을 통틀어서 가장 중요한 저술은 정약용(丁若鏞)의「목민심서(牧民心書)」라 할 수 있다.

이 밖에 영조대에 나라에서 편찬한「증보문헌비고(增補文獻備考)」와 이만운(李萬運) 등이 편찬한「만기요람(萬機要覽)」도 빼놓을 수 없는 책이다. 그리고 정약용의 저술을 나누어 일부분씩 다듬어 책으로 엮은 옛 책도 유통되고 있다.

경제 관계

유형원(柳馨遠)의「반계수록(磻溪隨錄)」, 허준(許浚)의「동의보감(東醫寶鑑)」, 홍만선(洪萬選)의「산림경제(山林經濟)」, 이수광(李晬光)의「지봉유설(芝峰類說)」, 서유구(徐有榘)의「누판고(鏤板考)」등 여러 가지가 있으니「반계수록」이 이 방면의 가장 뚜렷한 저작의 하나다. 또한「동의보감」은 우리나라 사람이 엮은 책으로서 널리

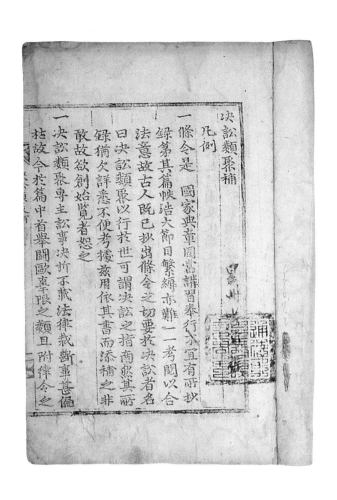

決訟類聚補 凡例

一條令是 國家典章固當講習奉行亦宜有所拟
　錄第其篇帙浩大節目繁縟亦難一一考閲以合
　法意故古人既已抄出條令之切要救决訟者名
　曰决訟類聚以行扵世可謂决訟之指商然其所
　錄㨾欠詳悉不便考擾茲用依其書而添補之非
　敢故欲創始覽者恕之

一决訟類聚專主訟事决折不載法律裁斷事甚偏
　枯故今扵篇中有舉闕歐章年限之類且附律令之

실눙유쥐모　법률 관계 저술의 한 예이다.

중국과 일본에서도 여러 번 거듭 출판할 정도로 가치있는 의서(醫書)라는 데 의의가 있다.

기타

이 밖에도 어학(語學) 쪽으로는 「훈민정음(訓民正音)」을 비롯해서 문학, 미술 등이 있으나 다른 설명에서 대부분 인용되어 그 중요성이 인정되는 것이 많다.

춘향전과 별춘향전 문학 서적으로 「춘향전」에 이어 「별춘향전」이 탄생된 것을 알 수 있다.

홍길동전과 임경업전 조선시대에 유행한 군담 소설의 대표적인 저술이다.

옛 책의 특색

어떤 문화 유산이든지 나라마다 수량의 많고 적음과 질적인 차이가 있는데 이에 따라 각기 특색이 나타나게 마련이다. 우리나라의 고서는 세계 그 어느 나라와도 견줄 수 없는 특이한 점이 많은데 그 가운데도 우선 밖으로 풍기는 화려함과 크기에 압도된다.

일률적으로 말할 수 있는 한국 고서의 특색을 들면 다음과 같다.

첫째, 세계 어느 나라보다도 오래 된 고서가 많다는 것 둘째, 한글로 표기된 책이 있다는 것 셋째, 한국 특색이 드러나는 고활자본이 있고 넷째, 필사본이 많다는 것을 들 수 있다. 이 밖의 고서에서 볼 수 있는 판화본(版畫本)이라든지 판본(版本)의 특색 같은 것은 나라마다의 차이점이나 특이성을 얼른 드러내기가 어려울 것이다. 그러나 우리나라에서만 볼 수 있는 옛 책으로서 우리나라 만큼(적어도 200년 이상) 오래 된 전통적인 책을 고서점(古書店) 어느 곳에서나 그렇게 많이 볼 수 있는 나라는 없을 것이다. 이렇듯 많기 때문에 다른 물건에 비해서 헐값으로 팔고 있는 나라도 또한 없다. 옛 책으로만 말한다면 우리나라야말로 부국(富國)이라 할 수 있을 것이다.

다음 한글로 표기한 고서는 원래 우리나라 고유의 문자인 한글이기 때문에 우리나라만의 특성이라는 것은 다시 말할 필요가 없다. 문제는 그 다음의 고활자본이나 고필사본이 비단 우리나라에만 있는 것은 아닌데 어떻게 우리나라 고서의 특성으로 들 수 있을 것인가에 대한 의문이 없지 않을 것이다. 그러나 고활자본이 우리나라에서처럼 발달된 나라가 일찍이 없었기 때문이요, 필사본도 독서 인구가 적었던 까닭에 출판이 그렇게 쉽지 않아 사본(寫本)이 발달되었기 때문이었다. 우리나라에서는 공부하는 방법론으로서 열 번 읽기보다도 한 번 쓰는 것이 더 효과적이라는 것을 강조했던 것을 옛 책을 통해서 볼 수 있다.

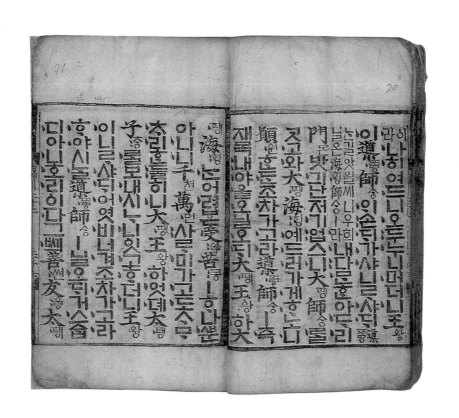

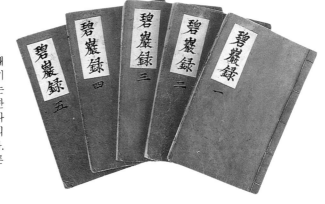

고서들 한글로 표기한 고서는 원래 우리나라 고유의 문자인 한글이기 때문에 우리나라만의 특성이라는 것은 다시 말할 필요가 없다. 또한 고활자본이나 고필사본도 우리나라에서 일찍이 발달되었기에 우리나라 고서의 특징이 될 수 있다. 삼성출판박물관 소장.(위, 오른쪽)

형태

우리나라 고서는 무엇보다도 책을 손에 들었을 때 크기와 화려함 그리고 묵직한 무게에서 중후한 느낌이 든다. 표지에 아로새겨진 무늬의 예술적인 효과도 다른 나라 고서와는 다르게 발달되었다. 다시 말해 책의 판형이 일반적으로 크고 단단한데 표지의 장정이 더욱 특이하다.

표지 오른쪽을 실로 꿰맨 것이 보통인데 이를 선장(線裝)이라 한다. 일본이나 중국 책이 흔히 네 바늘 꿰맨 데 반해서 우리나라의 고서는 다섯 바늘 꿰맨 것이 원칙으로 되어 있다. 책의 제본 양식도

절첩본 팔도 지도 길다란 종이를 접어 판형을 아주 작게 한 책이 우리나라에는 고지도 첩이나 그 밖의 고서에서 쉽게 볼 수 있다.

여러 가지로 시대에 따라 다른데 다른 나라 고서에서 흔히 볼 수 없는 것으로 단순한 절첩본(折帖本)이라 해서 길다란 종이를 그저 접기만 한 것이 아니고 넓고 큰 본문지(本文紙)를 한장 한장마다 길이, 너비 모두 한 번 이상 접어 판형을 극소화(極少化)한 책이 우리나라에는 고지도첩(古地圖帖)이나 그 밖의 고서에서 쉽게 볼 수 있는 데 반해서 다른 나라 책에서는 좀처럼 이같은 고서를 찾아 볼 수가 없나. 이처럼 보기 드문 제본 양식이어서 그런지 아직까지

선장본 표지 오른쪽을 실로 꿰맨 것이 보통인데 이를 선장이라 한다. 일본이나 중국 책이 흔히 네 바늘 꿰맨 데 반해서 우리나라의 고서는 다섯 바늘 꿰맨 것이 원칙으로 되어 있다.

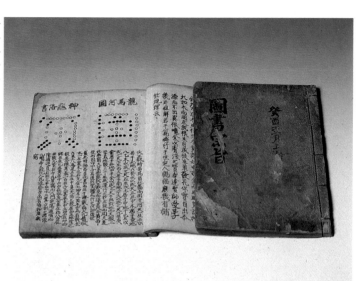

축절첩장본 길다란 종이를 그저 접기만 한 것이 아니고 넓고 큰 본문지를 한장 한장마다 길이, 너비 모두 한 번 이상 접어 판형을 극소화한 책이다.

어떤 서지학 책에서도 이런 제책(製册)에 대한 확실한 이름을 볼 수가 없는데 필자는 이를 축절첩장본(縮折帖裝本)이라고 한다. 46쪽 아래 사진

다음은 용지(用紙) 다시 말해 전통 한지의 특수성이다. 원래 종이는 중국에서 발명되었으나 우리나라는 일찍부터 종이 제작에 있어 질적으로 중국을 앞질러서 신라시대부터 중국에서 우리나라 종이를 수입해서 중요한 서류나 귀중한 책을 인쇄했다는 기록이 있다. 이같은 질 좋은 종이로 출판된 것은 더 말할 필요가 없을 것이다.

비단은 500년, 종이는 1000년 간다고 말한다. 그러나 비단은 아무리 질이 좋고 잘 간수한다고 해도 500년이 넘으면 온전한 물건이 될 수 없지만 종이는 인쇄되어 1000년이 넘을지라도 옛 모습 그대로라는 것이 중국에서 868년에 출판된 「금강경(金剛經)」으로 증명되었다.

이 밖에 책의 발행 기록이다. 우리나라 옛 책 가운데는 정부에서 발행한 것, 절에서 발행한 것 그리고 팔기 위해서 발행한 것이 대표적이다. 그런데 발행소가 기록된 고서는 무엇보다도 발행소의 이름을 보면 그것이 우리나라 책으로 얼른 드러나는 것을 알게 된다.

내용

우리나라 책으로 알 수 있는 가장 중요한 것은 한글이 들어 있다는 것이다. 한글 전용인 것은 더욱 그렇다. 그러나 순한문으로만 기록된 책은 기록 그것만을 보면 한국책인지 중국책인지 또는 일본책인지를 알기 어렵다. 이는 개화기에 외국 사람들이 우리나라 고서를 모두 중국책으로 잘못 알았던 실화가 있기에 더욱 그렇게 말할 수 있다. 한자가 중국 글자이고 보면 한자로만 표기되어 있는 책을 외국 사람들이 보면서 중국책이라고 생각하는 것은 있을 수 있는 일이다. 때문에 우리나라 책으로 내용이 잘 드러나는 것은 아무래도 한글이 들어 있는 책이라 할 수 있다.

다음에는 책 속에 들어 있는 삽화, 곧 그림에 한국적인 특수한 모습이 드러나 있는 것이 중요하다. 흔히 중국책을 그대로 뒤덮어 출판한 이른바 복각본(覆刻本)을 보면 그림이 중국 풍속과 습관을 그대로 드러내 놓고 있는 것을 보는데, 이것은 우리나라에서 출판되기는 했으나 사실은 원본이 중국책이기 때문에 순수한 우리나라 책으로 평가하기 어려운 조건의 하나가 되기도 한다.

이와 반대로 우리나라의 풍속과 습관이 잘 드러나는 그림으로 삽화를 그렸다면 쉽게 우리나라 책으로 판별될 수 있을 것이다. 그렇다고 중국책을 뒤덮어 인쇄한 복각이 우리나라 고서가 아니라는 것은 아니다. 시대를 거슬러 올라갈수록 복각본이 많기 때문에 이런 책은 고서로 더욱 존중되어야 한다.

이러한 특징을 갖춘 뒤 저술 내용이 한국적이어야 더욱 가치가

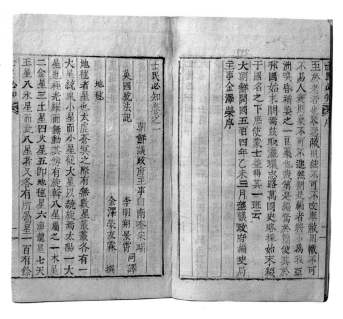

사민필지 외국인이 한글로 저술한 것을 다시 한문으로 번역하여 출판한 것이다.

있다. 그러나 이것은 얼른 알기 어려운 요건이다. 한국 사람의 문집
이거나 그 밖에 널리 알려진 저자라면 몰라도 그렇지 않고 저자의
이름도 저서의 내용도 그다지 알려진 것이 아니라면 이것이 한국적
인 내용인지 아닌지를 분간하기 어려울 것이다.

한국의 고서는 한국 사람이 쓴 한국적인 내용이 참으로 한국 고서
다운 것이라고 할 수 있다. 한국 고서의 내용은 형태적으로 구별하
는 것보다는 훨씬 어려운 요건이긴 해도 그 어떤 요건보다도 신중히
검토해야 할 것이다. 요컨대 우리나라의 고서를 다른 고서와 비교해
볼 때 곧 다른 나라 책보다 오자가 적은 등 우수한 점이 있는데
이는 소수정예주의 제작(小數精銳主義製作)에서 오는 화려함과 중후
함이라 할 수 있다.

고서의 판원(板元)

판원

판원(板元)이란 책의 발행소 곧 publisher를 뜻한다. 판원에 대해서는 「일본서지학사전」에서만 뚜렷하게 출판원(出版元)이라고 해설하고 있을 뿐 중국에서는 판주(版主), 개판자(開版者), 판각자(版刻者) 등으로 표현하고 있다. 그러나 중국에서의 판주(版主)는 그런대로 출판의 주인을 표시하는 것으로 볼 수 있으나, 개판자나 판각자는 모두가 출판의 주인으로 볼 수 없다. 다만 출판을 위해서 책판(册板)을 만들었다는 뜻이 강하게 풍길 뿐이다. 다시 말하면 개판(開版)이나 판각은 인쇄인의 임무를 표현하는 것이고 출판에 앞서 인쇄를 맡은 사람이라고 할 수 있어서 출판과는 다른 것이다.

흔히 족보의 출판에 있어 개판처(開版處)가 사찰일 때가 있는데 이것은 족보를 출판하는 종친들이 그 출판을 사찰에 의뢰한 것일 뿐 사찰이 출판자가 되는 것은 아니다. 이렇게 본다면 publisher는 판주가 적당한 용어라 하겠는데 이보다는 판원이 한결 서지학적인 용어로서 적당하다고 생각된다. 판(板)이 출판이라면 원(元)은 원래

(元來), 근원(根源), 원조(元祖) 등 우리나라에서도 흔히 쓰는 말과 결합해서 출판인 본연의 뜻을 나타낼 수가 있기 때문이다. 그럼에도 이를 일본 용어라고 해서 애써 배척하려 든다는 것은 철학이나 경제학 또는 가장 최신의 반도체 등이 일본에서 만든 말이라는 것을 이해하지 못하는 주장일 뿐이다.

판원과 판각

판원과 판각 또는 개판처가 다르다는 사실은 고서 감정에 중요한 요건이 된다. 특히 고활자 고증에서 목활자로 인쇄한 고서의 개판처를 활자의 제작자로 인정할 수 없다는 결론을 내려야 할 때가 많다. 가령 어떤 고서에 "모처에서 주자인시(鑄字印施)"라고 기록했다고 해서 그것이 반드시 모처에서 제작한 활자가 아니라는 사실이다. 같은 활자를 가지고 또 다른 곳에 가서 다른 고서를 출판할 수 있는 일이기 때문이다. 개판자와 판원이 다르다는 것은 모처에서 출판된 고서의 판원은 모처라 할 수 있으나 그 고서를 인쇄한 개판자는 같은 것이 아니기 때문이다. 실례로 「부모은중경」과 「춘추」를 들어본다.

❧ 부모은중경(册板目錄所載)
흔히 수원의 용주사판(龍珠寺版) 「부모은중경」이라고 한다.
　圖鐵板 七板 丙辰造成內入
　經文 13板 圖 5板 丙辰造成下送 華城 龍珠寺
이것은 주자소(鑄字所)의 기록을 전재한 것이다.
❧ 춘추
춘추상복활자(春秋綱木活字)로 인쇄한 것인데 이 활자에 대해서

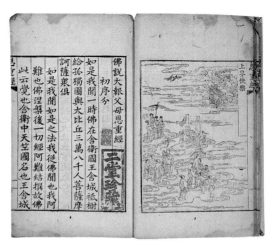

일본인 학자는 철활자라 주장한 데 반해서 이겸노 옹은 목판본이라 고설(考說)을 폈으나 필자가 목활자로 밝혀서 정설이 되었다.

黃筆 457板 戊午造成

曹筆 457板 己未造成

下送完營次

이 춘추는 활자본을 그대로 복각 출판했는데 바로 이때의 기록으로 이 책을 전주감영으로 보내서 출판케 한 것이다.

위 두 가지 사실만 보아도 판각자 또는 판각처가 반드시 출판지나 판원이 될 수 없다는 사실은 앞에서 본 바와 같이 지방 목활자본의 활자 제작자 또는 소유자를 구별하기 어렵다는 것을 입증한다.

이렇듯 출판인과 제작자가 분명히 다르다면 판원으로서의 족보 출판도 그것이 뚜렷하게 판원을 표시하지 않은 이상 일단 보소간본 (譜所刊本)으로 보아야 할 것인데, 더욱이 족보 아닌 어떤 개인의 전기나 문집일 경우에는 더욱 판원의 구별로서 보소간본임을 나타 내야 할 것이다.

판원의 분류

고서의 판원은 크게 관청(官廳) 출판으로서의 관판(官版)과 민간인들의 출판으로서의 사판(私版)으로 나눌 수 있다. 그러나 같은 관판 가운데도 다시 중앙 관청과 지방 관청으로 나누어야 하는가 하면 사판은 또 사찰판, 서원판 그리고 사가판(私家版) 등으로 나눌 수 있다.

우선 관판은 시대에 따라서 그 관청의 이름이 달라진다. 가령 고려시대에는 중앙 관청으로서 비서성(祕書省), 서적포(書籍鋪) 등이 있었고 지방 관청으로 유수(留守), 목부(牧府) 등이 있었다.

조선시대에는 중앙 관청으로서 서적원(書籍院), 주자소(鑄字所), 교서관(校書館), 간경도감(刊經都監), 훈련도감(訓鍊都監), 사역원(司譯院), 춘방(春坊), 내각(內閣) 그리고 외각(外閣) 등이 있었고 지방 관청으로서 감영(監營), 목(牧), 부(府), 현(縣), 산성(山城) 등에서 책을 만들고 출판 판원을 책에 기록한 것이 흔히 있다.

54쪽 아래 사진

관청이 나라의 기관이라고 생각할 때, 당시의 국립 학교였던 성균관에서 출판된 책이나 국력을 기울여 출판했던 책, 또 사찰에서 출판된 고서를 어떻게 볼 것인가 하는 것이 문제된다. 나라의 한 기관으로 존립되었던 성균관에서 많은 고서가 출판되었기에 이를 한결같이 관판의 하나로 분류할 수는 있다. 그러나 사찰의 경우는 나라의 재정적인 도움을 받았는지, 받았다면 전체 비용 가운데서 어느 정도의 원조를 받았는지를 분간할 수 없으므로 관판으로 추정하기는 어렵고 사찰판으로 취급하는 것이 좋겠다.

한편 사판은 사찰판말고도 서원판이 관청과 연관되어 출판되는 일이 없지 않았다. 이것도 분명히 관판적인 요소가 있다고 하겠으나 확실한 증거가 없으므로 출판된 판원이 서원으로 표시되어 있으면 그대로 취급하는 것이 좋을 것이다.

내의원 교정령영개
간 동의보감 목록

내각장판 중용언해

관판

관판은 관청에서 출판한 책이다. 나라에서 필요한 책이기에 내용도 중요하지만 책의 형태가 어떤 판원에서 출판된 것보다도 화려하다고 할 수 있다. 54쪽 위 사진

관판은 대부분 관에서 만든 금속활자로 인쇄된 것이 많기 때문에 글자가 아름답고 교정이 정확하며 장정이 화려하다. 이같은 책은 임금이 신하들에게 하사하기 위해서 출판한 것이거나 나라의 기록으로 보존하기 위해서 출판하는 것이 많기 때문이다. 따라서 대부분의 관판본은 고서로서 높이 평가할 수 있는 것이 많다.

다만 중앙 관청에서 발행된 책을 지방 관청에서 다시 출판해서 그 아래 관청에 보내야 할 때는 중앙에서 출판한 책과 비교할 수 없는 상태의 고서가 될 수 있다. 중앙에서 영(營)이라 하여 도청과 같은 급의 관청에 화려한 책을 보냈다면 영에서 다시 현(縣)으로 전달해야 할 때는 활자본이 아니고 그것을 뒤엎어서 판을 새긴 복각본, 다시 말해 목판본을 보낸다. 그러나 여기서 다시 그 아래 관청에 보내야 할 때는 목판본으로 출판하기도 힘겨워서 이를 베껴 쓴 필사본을 발행한다. 이때는 반드시 관청의 도장을 1, 3, 5, 7, 9로 한 면 또는 양면에 찍어야 한다.

이렇게 본다면 관판본이라고 반드시 화려하고 좋은 모양의 책은 아니다. 다만 관판본은 다른 판원의 출판물에 비교하여 훌륭하다 할 수 있다.

사찰본

절에서 발행한 책을 말하는데 우리나라 고서 가운데 가장 많은 판원의 책이라 할 수 있다. 그것은 그만큼 옛날에는 절에서 출판을 많이 했다는 이유도 있겠지만 책의 보존이 그 어떤 다른 분야보다도 잘 되었다는 결론을 내릴 수도 있을 것이다.

유가서(儒家書)라 하여 유교 관계의 오래 된 고서는 수가 적다. 이는 애초의 출판량도 문제되겠지만, 대부분이 중앙에 살고 있던 양반들이 소장하고 있다가 전란이나 그 밖의 변혁에 시달린 것에 반해서, 불경은 산속에 있는 절에서도 석탑이나 복장(伏藏)으로 견뎌 냈기 때문이라고 할 수 있을 것이다. 따라서 불서(佛書)는 오래된 고서이면서도 깨끗하게 보존된 것이 많이 유포되어 있다. 이것이 사찰본의 강점이라고 할 수 있다.

서원판

이것은 그 서원에서 배출된 인물을 자랑하기 위해서 그들의 저술을 책으로 발행한 것과 필요한 교재를 발행한 것들이다. 그러나 대체로 서원에서의 출판은 교재로 쓰기 위한 것보다도 그 서원에서 공부했던 훌륭한 인물의 저서를 출판한 것이 대부분이다. 이런 서원판이 많다는 것은 그 서원의 격을 높이는 일이 되기 때문이다.

방각본

57쪽 위 사진

이것은 팔기 위해서 책을 출판한 것이다. 이름을 방각이라 한 것은 시골 구석에서도 발행하기 때문이다. 판원 이름으로 '○○동 신간(○○洞新刊)'·'완산(全州) 신간' 등 판원이 있는 동리 이름을 기록하는 것이 보통이다. 여기서 발행한 책은 대체로 박리 다매를 위한 것이기 때문에 책의 모양부터가 관판과는 달리 조잡할 뿐만 아니라 자재도 그렇거니와 판각도 정교하지 못하다.

사가판

순수하게 개인이 필요해서 자비 출판한 것을 말한다. 권세있는 집에서 선조들의 유작을 출판함으로써 자기 집안 자랑을 할 수도 있지만, 그보다도 저술을 남기고 생전에 출판하지 못한 사람들이

방각본 심청전 방각본은 팔기 위하여 책을 출판한 것이다. 소설 「심청전」에 '완서계 신간(完西溪新刊)'이라 동리 이름을 기록하였다.(위)
서당간서 황석공삼략직해 '죽천 서당 신간(竹川書堂新刊)'이라는 판원이 있다.(왼쪽)

유언으로 출판을 부탁하는 일이 없지도 않다. 그러나 고서로서의 사가판은 판원 기록이 없어서 사가판으로 확인하기가 어렵다.

판원을 이같이 다섯 가지로 분류하는 것이 일반화된 통설이다. 그러나 사실은 또 하나의 판원으로서 보소(譜所)가 있다. 보소란 족보를 출판하기 위해서 설치되는 출판소이다. 족보도 하나의 책이므로 이것을 출판하기 위해서 따로 설치되는 출판 기구가 있다면 이는 반드시 독립된 판원으로서 규정되어야 할 것이다.

보소간본

보소란 족보를 출판하기 위해서 종친들이 설치한 일시적인 조직이다. 족보 출판에 앞서 반드시 있어야 할 조직이지만, 이를 족보에 표시하는 예는 드물며 보소라는 기록이 흔하게 족보에 나타나 있는 것도 아니다. 보소에서 비단 족보뿐만이 아니고, 문중 인물의 전기나 문집까지도 출판한다면 이는 훌륭한 출판의 판원으로 인정해야 할 것이다.

보소간판

우선 보소의 설치 기록을 보면 다음과 같다(「册板目錄」所載).

譜所
興海裵氏世譜 卷之四 印出記
歲在戊辰(1868) 春
譜所定于館井洞修整書
役始於二月朔朝
印刊畢于閏四月旣望鳩聚財力繼先訖功……

이렇게 족보 출판에 앞서 보소를 설치하고 수단(收單)과 그 밖의
업무와 아울러 인쇄 작업에 들어가는 것이 보통이다. 그런데 족보만
이 아니고 개인의 문집까지도 출판하게 되는 경우가 있는데 그 실례
로서 보소간본이라고 뚜렷하게 간기를 밝힌 문집이 있다.「영헌공실
기(英憲公實記)」1책(册)이 바로 그것이다.

이 책은 김지대(1190~1266년)의 실기로 시호가 영헌이기 때문
에 「영헌공실기」라 했다. 무신인데 청도 김씨의 시조다. 1217년에
거란이 침입하자 아버지를 대신해서 종군하였으며 이듬해에는 문과
에 급제했다. 벼슬이 판비서성사를 거쳐서 수태부중서시랑평장사가
되었다. 곽도(郭鋾)의 서문과 이만규(李晩奎)의 발문이 있다.

「만성대동보」를 보면 청도 김씨의 가계는

"淸道 金氏 始 之岱(平章事)/樂山(府使)/百鎰(參奉)/漢貴(參贊)"
와 같이 시작되었다. 서지(書誌) 사항은 다음과 같다.

英憲公實記(金之岱實記)
甲子仲秋 譜所刊版 木版本 1册
1853年刊 單卷 68張
半匡(20×16센티미터) 四周雙邊 10行 18字

고서의 분류

필사본(筆寫本)

사본의 역사

사본은 인쇄된 책보다도 역사가 길다. 인쇄술이 발명되기 전에는 거의 사본으로 책을 만들었고 이것의 결점을 보충하기 위해서 인쇄술이 발명되었다. 따라서 고서로서 전승되는 사본은 드물다.

서양에서는 파피루스(Papyrus)라는 풀잎에 글자로 쓰기 시작하면서부터 사본의 역사가 시작되었지만 기원전 약 200년 전부터 종이를 쓰기 시작한 중국에서도 종이에 쓴 그 당시의 사본은 아직 발견되지 않고 있다. 더구나 우리나라에서는 인쇄술이 들어왔다고 일부 학자들이 주장하는 서기 750년 이전의 사본이 아직 없다. 사본이 판본보다 훨씬 먼저 있어야 함에도 불구하고 확실한 기록을 남긴 사본의 연대가 서기 800년대를 넘지 못한다는 것은 그 이전에 판본이 있었다는 사실을 더욱 의심케 한다

61쪽 위, 아래 사진 사본은 판본과 같이 번거롭고 비용이 많이 드는 출판이 아니어서 누구나 손쉽게 쓸 수 있다. 생각이 구체적이고 글을 아는 사람이라

면 누구나 사본을 남길 수 있다. 우리나라에서 서기 200년 때부터 종이가 생산되었다고 한다면, 적어도 그 뒤부터는 무엇인가 기록을 남겼을 것이다. 그렇다면 서기 300년대 이후의 것은 어렵다고 하더라도 아무리 늦어도 서기 400, 500년대의 사본은 있을 것이다. 그러나 우리나라에서 불경말고의 사본으로는 고려시대까지 올라가는 뚜렷한 것을 찾아볼 수 없다.

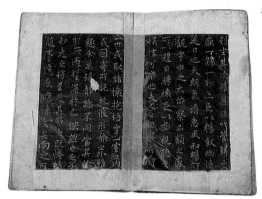

필사본 왼쪽은 호백분으로 필사한 것이고 아래는 주사로 쓴「천지팔양신주경」이다.

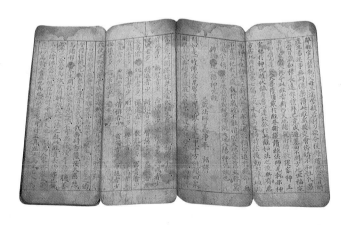

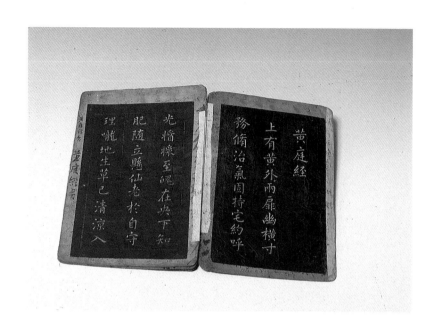

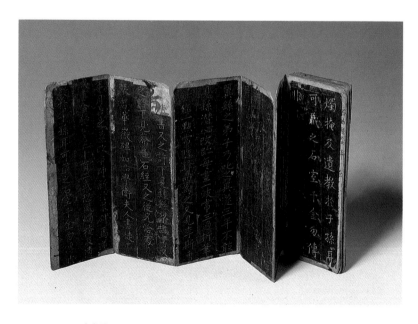

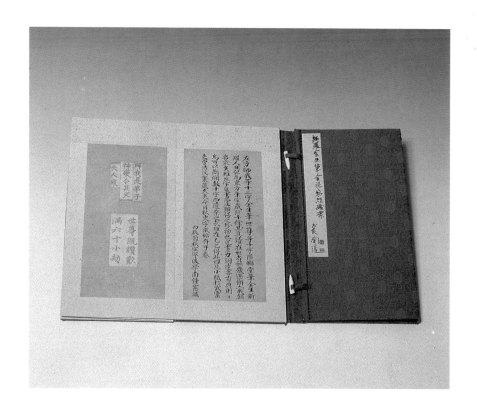

필사본 옆면 위는 송화가루를 아교에 개어 글을 쓴 송화본 「황정경」이고 아래는 은니로 쓴 왕희지의 '필진도'이다. 위는 필사본 김생 글씨이다.

사본의 종류

사본을 사람이 손수 쓴 책이라 하면 인쇄술이 발명된 뒤에는 출판을 위한 원고로 쓴 사본도 있을 것이다. 이것이 출판의 시작인 동시에 사본의 출발이다.

이렇게 시작되는 사본의 종류는 원고본, 정사본, 전사본, 초사본, 합사본, 판하본, 미정초본, 미간본, 수정본, 친필본 등 여러 가지로 분류할 수 있다.

원고본(原稿本) 이것은 저자가 자기의 사상이나 감정을 저술한 원본이다. 출판 여부를 불문하고 그 자체로 중요한 의미를 지니는 이유는 저술 당시의 기록 그대로의 원전이라는 사실 때문이다. 출판되지 않았다면 출판해야 할 필요성이 있는 귀중한 원고가 살아 있는 셈이고, 이미 출판된 사본이라면 과연 출판된 내용과 일치하는가를 알기 위해 필요한 증거품이 되는 것이다.

흔히 세상에 전해지는 책 가운데 원전과 저자의 초고가 다르게 전승되는 것이 있기 때문에 더욱 그러하다.

정사본(浄寫本) 반드시 저자의 원고본을 깨끗하게 베껴 쓴 사본만을 말하는 것이 아니고 어떤 내용의 누구의 책이든지 원본을 그대로 깨끗이 베껴 쓴 책이다.

전사본(轉寫本) 베껴 쓴 책이라는 점에서는 정사본과 같으나 반드시 깨끗한 정서만을 말하는 것은 아니다. 흔히 많은 사람들이 즐겨 읽는 책일수록 이와 같은 전사본이 많이 유포되고 있는데, 이것은 그만큼 여러 사람들이 전사본을 만들어 독서용으로 활용했기 때문이다.

초사본(抄寫本) 초사본에는 베껴서 옮겨 썼다는 뜻도 있고 많은 분량을 모두 쓰지 않고 일부만 간추려서 썼다는 뜻도 있다. 그러나 일부만 베껴 쓴 사본은 초록(抄錄)이라 하여 달리 표기하는 예도 있다.

합사본(合寫本)　한 가지 책을 여러 사람들이 나누어 필사한 다음 한 책으로 묶은 것을 말한다. 이것은 전사본의 성격을 가진 것도 있지만, 원고를 각기 전문별로 나누어서 저술한 다음에 하나의 체계있는 저술로 편집한 것도 있다. 따라서 합사본 가운데는 어떤 특별한 가치가 있는 사본이 있을 수도 있다.

판하본(板下本)　책을 출판하기 위해 깨끗하게 쓴 사본이다. 이 판하본을 나무 위에 뒤집어 붙이고 그대로 조각하면 곧장 인쇄로 들어갈 수 있는 책판이 된다. 그러니까 책으로 출판되었을 때의 모습 그대로의 사본이다. 때로는 이같은 사본을 보고 인쇄된 고서로 오판하는 수가 있다. 이같은 판하본이 그대로 전승되는 것은 책을 출판하고자 모든 준비를 다하고서도 끝내 출판을 하지 못하는 경우가 있기 때문이다. 이런 판하본일수록 가치있는 사본이라 하겠다.

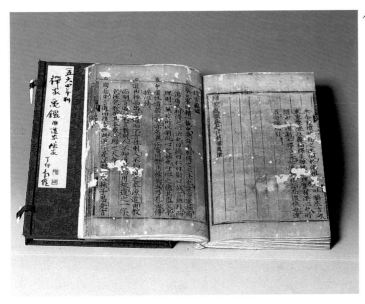

서산대사 친필 판하본
선가귀감

미정초본(未定草本) 아직 원고로 확정되지 않은 상태의 사본이다. 저자가 생각하는 내용으로 확정되지 않았다는 뜻이며 이런 사본도 그대로 전승되는 것이 있다. 미정초본이 뒤에 확정된 원고로 발전되어 책으로 출판된 것이 있는가 하면 그렇지 못하고 그대로 있다가 출판도 못하고 말았던 것도 있다.

미간본(未刊本) 미간본 또한 원고 상태로 아직 출판되지 못한 사본이다.

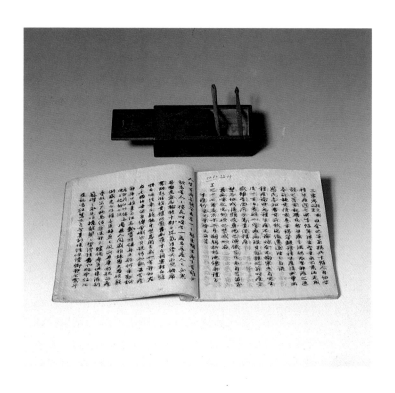

친필본 친필본이란 필자가 직접 쓴 사본을 말한다. 지석영 친필의 「우두신설」과 우두 접종 의료기이다.

옛날에는 책을 출판한다는 것이 여간 어려운 일이 아니었다. 훌륭한 저술을 하고서도 출판하지 못한 것도 많고 저술이 너무나 방대하기 때문에 출판하지 못하는 경우도 있다. 대체로 훌륭한 저술을 남길 만한 학자일수록 저술이 많아지는데 그 많은 저술을 출판하기 위해서는 많은 비용이 필요하기 때문에 쉽게 손댈 수가 없어서 그렇게 되는 수가 많다.

우리나라에서 훌륭한 저술을 가장 많이 남긴 학자로 누구나 첫손에 꼽는 다산 정약용의 저서 530여 권도 그가 살아 있을 때는 출판되지 못하다가 일제시대에 와서야 겨우 출판되었다. 다산의 원고는 미정초본도 아니다. 원고 정사본이라고 할 수 있는 특별한 서체의 글씨로 확정된 사본이다.

수정본(修正本)　원고를 수정한 것이다.

친필본(親筆本)　친필본이란 필자가 직접 쓴 사본을 말한다.　　66쪽 사진

고증 요령

사본이 어떤 종류인가를 바로 알기 위해서는 우선 내용을 분석해 보아야 할 것이다. 그러나 원고본인가 친필본인가를 알아낸다는 것은 쉬운 일이 아니다.

사본 가운데에서 이 두 가지가 중요한데 먼저 원고본이라는 것은 대체로 수정 가필한 부분이 드러날 것이다. 어떤 저술에 다른 사람이 위에 수정 가필을 하는 예는 거의 없다. 어쩌다 독자가 독후감이나 주석을 달아 놓을 수는 있다.

친필본을 알기 위해서는 저자의 필적을 대조해 보아야 할 것이다. 그런데 이때에 주의해야 할 것은 사람의 필적은 같은 사람의 것일지라도 연령에 따라 많은 차가 있다는 사실이다. 따라서 사본을 썼을 때와 거의 같은 시기에 쓴 필적을 찾아서 그 사람 글씨의 특징이나 버릇을 찾아 대조해야 한다.

목판본(木板本)

목판의 의미

일반적으로 판본이라 하면 인쇄된 고서를 말한다. 그러나 때로는 모든 고서를 말하기도 하고 활자본과 사본을 제외한 목판본을 주로 한 고서를 말하기도 한다. 여기서도 이같은 목판본을 위주로 한 고서를 말하고자 한다.

목판본으로 한정한 판본은 필사본 다음으로 오랜 역사를 지닌다. 적어도 활자본보다는 빠르게 발달되었기 때문이다. 목판본이 시작된 시기를 서기 650년에서 700년 초로 보는데 종이가 발명된 뒤 1천여 년이 지난 시기이다.

우리나라에서 750년경에 인쇄되었다고 하는 「다라니경」은 그 출간 연대가 확실치 않으나, 1007년에 출판된 「다라니경」은 확실한 연대 고증을 할 수 있는 것이기 때문에 이때부터 시작해도 중국에서 활자를 발명한 서기 1041년에서 1048년의 기간보다도 앞선다.

 목판 음각본

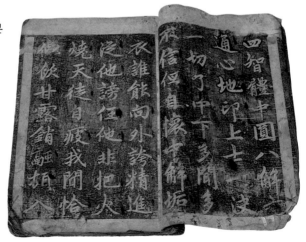

목활자들

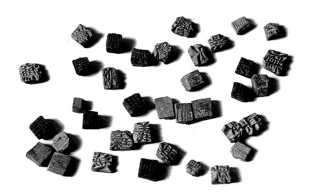

원고지판

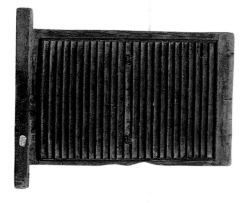

책판

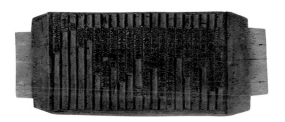

판본이 발명되기 이전의 책 생산 방법은 사람이 직접 손으로 쓰는 것이었는데 이렇게 사람이 쓴다는 것은 같은 내용의 책을 짧은 시간 안에 여러 벌 만들 수가 없다. 따라서 독서의 보급이라는 뜻에서 본다면 판본의 발생은 혁명적인 사실로 받아들여야 할 중요한 역사적 사건이라 하겠다.

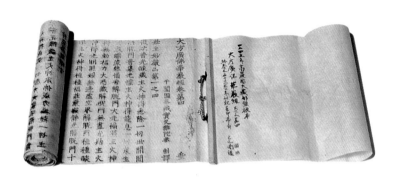

해인사 팔만대장경 해인사의 팔만대장경판은 고려시대인 1251년에 완성된 것인데도 아직 그대로 보존되어 중쇄할 수 있을 정도다.

판본의 특질

판본은 역사적으로 아무리 빠르다고 해도 서기 600년 이전으로 올라갈 수가 없다. 따라서 어떤 유물이 남아 있다면 연대적인 고증으로 서기 600년 뒤가 된다.

판본은 하나의 책판으로 같은 내용의 책을 수없이 만들어 낼 수 있는 도구다. 사람의 손으로 쓰는 필사본은 오늘과 내일의 글씨체가 다르고 세련미가 다르겠지만 판본은 책판을 잘 간수하기만 하면 언제 인쇄해도 같은 모양의 책을 만들어 낼 수가 있다.

현대와 비교한다면 판본을 인쇄하기 위한 책판은 지형(stereo- type)과 같아서 초판을 찍고 얼마 있다가 중쇄를 할 수도 있다. 우리 나라의 국보로 지정해 놓은 해인사의 팔만대장경판은 고려시대인 1251년에 완성된 것인데도 아직 그대로 보존되어 중쇄할 수 있을 정도다.

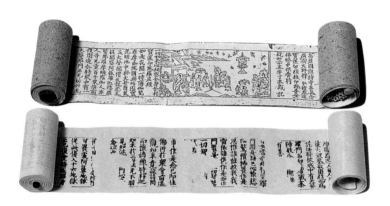

다라니경 우리나라에서 750년경에 인쇄되었다고 하는 「다라니경」은 그 출간 연대가 확실치 않으나 1007년에 출판된 「다라니경」은 확실한 연대 고증을 할 수 있는 것이 기 때문에 이때부터 시작해도 중국에서 흙활자를 발명한 서기 1041년에서 1048년의 기간보다도 앞선다.(위, 아래)

책판이 오래 되어 풍화 작용으로 변질되는 것은 어쩔 수 없는 일이다. 이것도 처음부터 잘 만들면 변질의 속도가 더디겠지만 본질 적으로는 변화하게 마련이다. 따라서 오래 두었다가 중쇄한 판본, 다시 말해 후쇄본은 초쇄본과는 다른 면모를 나타낸다. 글자가 마모 되었다거나 글자의 획이 떨어져 나갔다거나 잉크가 잘 묻지 않았다 거나 하는 부분이 드러나게 마련이다.

초쇄와 중쇄의 시간차가 벌어지면 벌어질수록 더 심하게 나타난 다. 그러나 흔히 사본보다도 판본을 더 가치있는 고서로 평가하는

이유로는 그것이 책으로서 아무래도 잘 다듬어져 있고 호화스러운 형태적인 요건을 갖추고 있다는 점도 있지만, 그보다도 내용상 정공한 기술적인 모양이 뚜렷하기 때문이다. 더욱 중요한 사실은 내용의 오류면에서 사본보다는 그 정확함이 보증된다는 사실이다.

사본은 쓰는 사람이 아무리 정성을 다해서 써도 정확하다는 제삼자의 보증이 없다. 그러나 판본의 경우는 판하본을 필사한 다음 한번 교정을 보고 다시 그대로 조각하게 되므로 제삼자의 눈을 거치게 되고 또다시 인쇄할 때 교정을 보게 되어 결국은 적어도 세 사람 이상의 검사를 거치게 되기 때문에 비교적 정확하다 할 수 있다. 그렇다고 해서 판본에는 한 자의 오자도 없다는 것은 아니다. 다만 사본에 비해서 정확하다고 할 수 있다는 것이다.

같은 판본이라고 하더라도 민간인들이 사사로이 출판한 것과 관청에서 국가적으로 출판한 판본의 정확도나 호화스러움은 확실히 다르다. 관에서 만든 이른바 관판일 경우에는 한 글자의 오자만 있어도 처벌을 한다는 규정이 「경국대전후속록」에 들어 있을 정도다. 대체로 우리나라 고판본은 정예주의로 만들었기 때문에 세계에서도 자랑할 만한 책이다.

판본의 고증

판본을 비롯한 모든 고서는 언제 출판된, 누가 저술한, 어떤 내용의 책인가 하는 것이 가장 궁금할 것이다. 그런데 고서에는 언제 출판된 고서라는 사실을 쉽게 알 수 있도록 기록을 남기지 않은 것이 많다.

73쪽 사진 어떤 꼬투리가 있다고 해도 쉽게 알 수가 없다. 가령 연대 기록을 간지로 갑자니 을축이니 하고 연호를 붙이지 않은 것이 있다. 이때의 갑자나 을축은 60년마다 한 번씩 돌아오는데 어느 때를 말하는지 모호하다. 다행히 그 기록을 남긴 사람의 이름이라도 있고, 그의

생존 연대라도 알 수 있다면 그 사람 생존시의 갑자나 을축이라는
사실을 알 수 있다.

그런가 하면 연호를 쓰지 않고, 상지년(上之年)이나 숭정후(崇禎
後) 200년이니 하면서 알기 어렵게 고갑자(古甲子)로 표시한 것도
있다. 이때의 상지년이란 당시의 임금이 즉위한 지 몇 해 뒤라는
뜻이고, 숭정후 200년은 명나라를 숭상하고 청나라를 적대시한
사람들이 명나라가 망한 지 몇 해라는 뜻으로 1628년 명나라 말기
의 연호인 숭정 원년에서 200년 뒤라는 뜻이다. 그리고 고갑사는
따로 고갑자의 풀이를 보아야 한다.

길재집 개인 문집은 저자의 행장이라 하여 이력서 같은 내용의 글이 있는 것이 중요하다. 길재의 초상과 찬이 있는 「길재집」이다.

이렇게 하면 대충 간행 연대는 알 수 있겠지만 저자와 내용을 알아낸다는 것이 또 다른 문제다. 개인 문집이라면 대체로 책 이름이 아니라 저자의 별칭이라고 할 수 있는 아호에다 문집이라는 말을 붙여 「율곡 선생 문집」이니 「우암 선생 문집」이니 하기 마련이다. 그러나 이때에도 옛사람들의 아호가 같은 것이 많아 확인하기 어려운 경우가 많다. 추사 김정희는 아호가 알려진 것만 해도 500개가 넘는다고 한다. 때문에 또 다른 방법으로 저자를 확인해야 하는데 가장 중요한 것은 저자의 행장이라 하여 이력서 같은 내용의 글이 있는가 하는 것이다. 그것이 없다면 다른 사람의 글에서 저자가 누구인가를 알아내야 한다.

76쪽 위 사진

이렇게 언제 누구의 저서라는 것을 알게 되면 다음에는 내용을

난설헌 시집 조선시대의 여류 시인 난설헌의 시를 모은 「난설헌 시」이다.

깊이 있게 알아보아야 하는데 이것만은 아무나 알 수가 없다. 그 방면에 특별한 연구가 있는 사람이거나 적어도 한문을 잘 아는 사람이어야 할 것이다. 그렇지 못하면 고서에 대한 연구서가 있는지를 알아보고 있다면 그것을 참고하면 될 것이다.

이 밖에 고판본을 고증하는 방법으로서 판식이라 하여 고서의 본문이 몇 행 몇 자로 짜였는가를 보고 시대 추정을 하기도 하며 양면으로 인쇄하여 한가운데를 접은 부분인, 이른바 판심이라는 데 들어 있는 어미(魚尾) 모양의 변화로써 시대를 짐작하는 수가 있다. 하지만 이 방법도 대체로 관청 출판일 경우에나 해당되며 지방에서 아무렇게나 출판한 책은 반드시 고증에 도움을 주는 것이 아니다.

율곡 선생 전서(위)
은봉전서 부록(오른쪽)

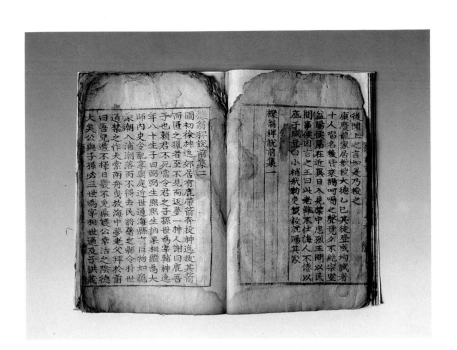

역옹패설 전집(위)

정일당 유고(왼쪽)

활자본(活字本)

활자의 의미

고서에서 흔히 활판이라는 표기를 본다. 이것은 자칫 활자본과 목판본을 합한 표기로 오해할 수 있다. 활판을 활자 출판이라는 뜻으로 사용하여 활판이라 기록한 고서는 정확한 표기를 했다고 할 수 없다.

이렇듯 책을 출판하는 데 있어서 활자 출판이냐 목판 출판이냐 하는 것은 중요한 차이를 드러낸다. 목판본이 나무판 위에 문자를 조각한 책판을 사용한 것이라면 활자본은 활자를 조립해서 출판한 책이다. 이때의 활자란 글자 한자 한자가 떨어져 있는 것을 원고 내용에 맞추어서 하나하나 고른 다음 판을 짜서 책판같이 만들어 인쇄한다.

활자란 글자 그대로 살아 있는 글자라는 뜻으로 특정한 책을 인쇄하기 위해서 조립되었던 활자를 인쇄가 끝난 뒤에는 다시 풀어서 간수했다가 또 새로운 책을 출판할 때 이용하게 된다. 이렇게 수없이 되풀이해서 쓸 수 있는 장점이 있어 여러 가지 책을 조금씩 출판할 때는 더없이 좋은 인쇄 도구라 할 수 있다. 특히 우리나라처럼 많은 종류의 책을 적게 출판하는 환경에서는 좋은 인쇄 도구였다.

활자의 발생

활자 인쇄라는 기록만 본다면 중국에서는 서기 900년대에 동활자 인쇄가 있었다는 기록이 있다. 그러나 활자를 어떻게 만들었다고 하는 활자 제조의 방법까지 알려 주는 기록으로는 중국에서 서기 1041년에서 1048년 사이에 필승(畢昇)이라는 사람이 흙을 구워 활자를 만들어 인쇄했다는 기록이 「몽계필담」이라는 책에 소개되어 있어 세계적으로 활자의 시원으로 삼고 있다.

동활자(왼쪽)
동주자책판(아래)

중국에서는 그 뒤 원나라 때 왕정(王楨)이 나무로 활자를 만들었다. 이른바 목활자를 만들어서 「농서」라는 책을 찍었다는 기록과 동시에 나무로 어떻게 활자를 만들고 어떻게 인쇄하는가를 자세히 기록한 고서가 전해지고 있다.

이렇게 보면 활자를 발명한 나라는 중국임에 틀림없다. 그러나 활자를 줄기차게 개량한 나라는 중국이 아닌 우리나라이다. 우리나라에서는 서기 1234년에 「상정예문」을 동활자로 인쇄했다고 알려졌으나 확실한 근거가 있는 것은 아니고 다만 고려시대의 문신 「이규보 문집」의 "수용주자인성(遂用鑄字印成)"이라는 여섯 글자를 풀이한 것이다. 그 기록만으로 연대를 정확하게 1234년이라고 할 수도 없거니와 드디어 주자로 인쇄를 이루었다고 했을 뿐인데, 주자가 반드시 글자 한자 한자가 따로 떨어진 금속 활자라고 믿기도 어려운 것이다.

옛날 큰 종 위에 글자가 새겨진 것을 많이 볼 수 있는데 사실 이것도 주자임에 틀림없다. 다시 말하자면 목판으로 만든 책판을 쇠붙이로 만들었다고 풀이할 수도 있다.

주자가 활자였다고 하더라도 그것이 금속인지 아닌지 모를 일이다. 옛 문헌을 보면 목판을 누판(鏤板)이라 해서 금(金)자 변이고, 목활자를 목주자(木鑄字), 토활자를 토주자(土鑄字)라고 했다. 그러므로 「상정예문」이 1234년에 출판된 금속 활자로 인쇄되었다고 하는 것은 확실치가 않다.

현재 우리나라 고활자로서 가장 오래 된 것은 프랑스 국립도서관에 보관되어 있는 1377년 인쇄된 스님의 저서인 「직지심경」이다. 이 책에도 "주자인시(鑄字印施)"라는 기록이 있어 금속 활자 인쇄가 틀림없다고 주장하는 학자가 있었으나 반대 의견도 있어 목활자가 섞여 있는 금속 활자책이라고 궁색한 고증을 하고 있다.

1403년 태종 3년에 만든 이른바 계미 동활자는 「조선왕조실록」

을 비롯한 여러 가지 문헌은 말할 것도 없고 인쇄된 실물이 여러 가지가 전해지고 있어 확실한 것이라 할 수 있는데, 이것만으로도 우리나라는 서양의 쿠텐베르크보다 반 세기나 앞서 금속 활자로 인쇄를 시작한 것이 된다. 뿐만 아니라 10년 또는 20년마다 활자를 개량해서 조선조 500년 동안 많은 활자를 만들어 냈다.

갑인자라고 하는 1434년에 처음 만들었던 금속 활자는 왕희지의 글씨체를 본뜬 아름다운 서체로 여러 차례에 걸쳐서 개주하여 공식적으로 6차례, 실제로는 12차례 이상을 하였다. 이렇듯 우리나라에서는 고활자를 특별히 활용하여 나라의 중요한 기록은 말할 것도 없고 필요한 책도 출판했다.

활자의 특질

원칙적으로 활자, 특히 금속 활자는 보통 15만 자에서 많으면 20만 자를 만들어야 하는 큰 사업이기 때문에 민간에서 사사로이 책을 찍기 위해서 만든다는 것은 여간 어려운 일이 아니다.

우리나라 역사상 한두 번 민간에서 만든 금속 활자를 나중에 정부에서 사들인 일이 있으나 이것은 특별한 예외에 속한다. 따라서 금속 활자로 찍은 거의 모든 책은 나라에서 출판한 책이므로 호화스러울 뿐만 아니라 내용도 정확하다 할 수 있다.

활자로 찍은 책은 그 활자를 만든 연대가 뚜렷하여 간행 연도를 쉽게 알 수 있다. 예컨대 계미자로 찍은 책이면 계미자가 1403년에 만들어져서 1420년에 경자자로 바뀌었으니 정상적이라면 그 사이에 출판된 책이라고 추측할 수 있다. 그리고 금속 활자로 인쇄된 고서는 나라에서 필요한 책이었기 때문에 고서로서는 격이 높은 내용일 수 있다.

나라의 활자로 개인의 저작을 출판한 경우가 없지 않았으나 이렇게 나라의 활자를 이용해서 책을 출판할 수 있을 정도의 세력이

활자본들 우리나라의 금속 활자로 인쇄한 고서는 다른 책보다도 내용이나 모양이 뛰어난 것이 많다. 경오자체 훈련도감자본이다.

있는 인물이었다면 그 책 또한 중요한 것임에 틀림없을 것이다.

아무튼 우리나라의 고활자 특히 나라의 금속 활자로 인쇄한 고서는 다른 책보다도 내용이나 모양이 뛰어난 것이 많다는 사실을 쉽게 알 수 있다.

활자의 고증

고서를 보고 목판본인지 활자본인지를 구별하는 데에는 약간의 사전 지식이 필요하다. 기본적으로 목판본과 활자본은 서로 다른 몇 가지 특징이 있다. 또한 같은 활자본이라 하더라도 그것이 금속 활자냐 아니면 목활자냐 아니면 그 밖의 자료로 만든 활자본이냐를 구별해야 한다. 이것은 활자를 만든 자료에 따라서 가치 평가가 달라지기 때문이다.

이렇듯 활자의 고증은 활자마다 글자 크기, 글자의 특별한 모양 그리고 인쇄 잉크의 농도 등 여러 가지를 보아 판정할 수가 있다.

언해본(諺解本)

훈민정음의 의미

'훈민정음'이란 글자 그대로 백성을 가르치는 바른 소리라는 뜻이다. 그러니까 한글 이전에 우리 조상들이 쓰던 한문은 백성을 가르치는 바른 소리가 아니었다. 바른 소리, 다시 말해 우리나라의 말과 맞지 않은 소리를 내는 문자였기 때문일 것이다. 말과 글이 서로 다른 데서 오는 불편함도 문제였지만, 한자가 배우기 어려웠다는 점도 지나칠 수 없는 큰 문제였다.

이같은 어려움과 불편을 해소하기 위해서 세종대왕은 한글을 만들기로 결심했다. 한글은 여러 학자들이 10년 남짓 고생한 끝에 완성을 보게 되었다. 1443년에 완성된 한글로, 먼저 「용비어천가」를 지어서 1445년에 발표하고 이듬해인 1446년에 드디어 백성들에게 배워서 사용하라고 명령했다. 만약 우리나라에 한글이 없었다면 어떻게 되었을까? 다른 나라를 압도할 만한 문화가 있었으나 하나도 기록으로 남기지 못했기 때문에 오늘날 그 정체를 밝힐 수 없는 고대 잉카 문명을 우리는 알고 있다. 이에 비한다면 우리나라는 비록 한문일 망정 문자로 여러 가지 기록을 남기는 데는 다른 나라에 그다지 뒤지지 않았다. 더군다나 우리나라 고유의 글자로 기록한 우리나라만의 독특한 문화 유산이 있다는 것이 문화 민족으로서 얼마나 떳떳한 것인가를 생각한다면 한글에 대한 인식이 새로워질 것이다.

문자는 세계 어느 나라에든 있을 수 있다. 그러나 고유의 문자를 오직 한 나라의 역사와 전통에 걸맞게 만들어 낸 민족은 없다. 더욱이 그 문자를 언제 누가 주도해서 어떤 원리로 만들었다고 하는 문자의 헌장을 전승하는 나라도 없다. 이것 한 가지만 보아도 한글은 민족의 자랑이다. 우리나라에 한글이 없었다면 우리 고유의 문화

는 보존되기 힘들었을 것이다. 더욱이 국민의 대다수인 이른바 양반 계급이 아닌 보통 사람들의 문화 보급은 한결 어려웠을 것이다. 이렇게 본다면 우리나라에서 한글은 그 어떤 보배와도 바꿀 수 없는 민족의 생명과 같은 귀중한 것이다.

맹자언해 중요한 언해본은 주로 윤리 도덕을 강조하는 교과서 구실을 하는 책이다. 이와 같이 한글을 활용한 언해본은 현실적으로 우리나라의 특색있는 고서로서 손꼽 히는데 목판본보다도 고활자본을, 고활자본 가운데에서도 언해본을 더 존중한다. 「맹자언해」 뒤에 적힌 어제 어필이다.

한글의 특성

세종대왕이 '훈민정음'이라고 이름지은 것을 개화기에 문화의 연구와 보급에 공헌한 이종일(李鍾一)이 '한글'이라고 이름지었다고 한다. '한국의 글'이라는 뜻이 있고 '큰 글' '으뜸가는 글'이라는 뜻도 있다.

확실히 한글은 세계 문자 역사상 특별한 글자다. 배우기 쉽고 쓰기도 쉽다. 그렇다고 한글이 진선 진미(眞善眞美)한 글자는 아니며 완전 무결한 글자도 아니다.

우선 한글은 초기의 28자에서 남아 있는 24자만으로는 실제로 활용을 할 수 없고, 이를 배합해서 2천 4백 글자 이상을 만들어야 인쇄에 이용된다. 다시 말하면 자음이나 모음만으로는 활용될 수 없고, 이것을 위와 아래 또는 옆으로 붙여서 다시 글자를 만들어야 한다. 게다가 필기체도 없고 탁음도 없다.

이와 같은 몇 가지의 결점이 없지 않지만, 그렇다고 말과 글이 일치되지 않는 것은 아니다. 한자의 굴레를 벗어 버릴 수 있는 충분한 조건을 갖춘 글자임에는 틀림없다. 그런데도 불구하고 한글이 발표된 뒤로 꾸준히 이것을 활용하지 않고 오히려 양반 계층에서는 이를 천대하는 잘못을 저질렀다. 한글은 부녀자들이나 쓰는 글자로 취급했다. 그러나 이런 가운데서도 한글은 죽지 않고 명맥을 유지해왔다. 「용비어천가」에 이어서 「월인천강지곡」이나 「석보상절」 등 주로 불교와 관계있는 책을 한글과 한문을 혼용해서 출판했는데 특히 1461년에는 「능엄경」을 언해하여 나라에서 이를 발행했다. 이런 고서들이 사실 우리나라 책의 특질을 잘 나타내는 고서라 할 수 있다.

외국 사람들에게 한자로 기록된 고서는 중국 고서인지 일본 고서인지를 분별하기 어렵게 한다. 같은 한자 문화권 안에서 얼마든지 한자로 책을 출판할 수가 있기 때문이다.

한편 한글이 들어 있는 고서는 국어국문학상 매우 중요한 자료가된다. 500년이 넘는 동안에 글자의 꼴이나 철자에 많은 변화가 있기도 했지만 사물에 대한 일컬음도 달라진 것이 하나 둘이 아닐 것이다. 따라서 언해본을 두루 살펴보면 그러한 여러 가지 연구 자료를찾을 수 있어 학문적으로 없어서는 안 될 고서로 평가된다.

중요 저작

　한글이 들어 있는 고서들로서 제1위는 「훈민정음」이다. 우리에게한글이 있는 것이 민족적인 자랑이라면, 그것을 증명하는 문헌이바로 이 책이기 때문이다.

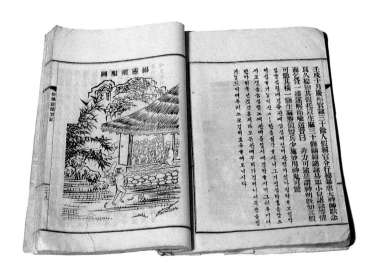

언해본 회상엽적실기 한글이 들어 있는 고서는 국어국문학상 매우 중요한 자료가된다. 따라서 언해본을 두루 살펴보면 여러 가지 자료를 찾을 수 있어 학문적으로없어서는 안 될 고서로 평가된다.

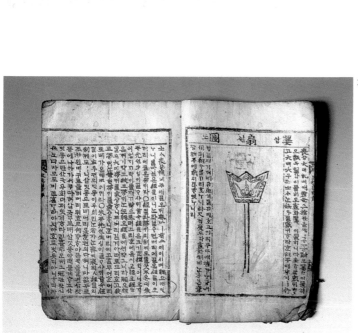

우리나라에서 가장 존중해야 할 책으로서는 5천 년의 역사를 내세울 수 있는 단군 기록이 들어 있는 일연 스님이 쓴 「삼국유사」와 우리나라의 말을 설명한 「훈민정음」이라고 할 수 있다.

「훈민정음」에는 두 가지 책이 있다. 하나는 훈민정음의 원리를 다룬 '예의본'이요, 다른 하나는 그 원리를 해설한 '해예본'이다. 이 가운데 예의본은 내용이 「조선왕조실록」에 들어 있을 뿐만 아니라 언해본으로 출판되어 널리 알려졌으나 해예본은 1940년경 안동에서 처음 한 권이 발견되었을 뿐인데 이것이 국보로 지정되었다.

다음은 불경이긴 하지만 「능엄경」이 한글로 언해되었다. 「훈민정음」이 공포된 지 15년이 지난 1461년의 일이다. 이때부터 한글이 활발하게 책으로 저술되기 시작했다고 할 수 있다. 당시 우리나라는 유교를 숭상했는데도 유교 관계 고서가 한글 언해로 출판되지 않고 불경이 먼저 출판되었다.

우리나라의 기본적인 교양서로서 「천자문」과 「동몽선습」도 한글로 풀이한 것이 있는데, 이런 고서를 우리 선조들은 어떻게 발음하고 어떤 뜻으로 배웠는지를 알려 주는 자료가 된다. 그러나 보다 더 중요한 문제는 한글을 활용해서 우리 국문학상 빛나는 작품을 남긴 사실이다.

대표적인 것으로 가사 문학의 대표적인 작품의 하나인 정철의 「송강가사」가 한글로 지어졌다. 그때만 해도 한글은 주로 부녀자들을 위한 글로서 「내훈」이라든지 「열녀전」 같은 책에나 쓰였는데 정철과 같은 이름 높은 학자요, 정치가가 한글로 시가를 지었다는 것은 파격적인 일이었다.

이 밖의 중요한 언해본은 주로 윤리 도덕을 강조하는 교과서 구실을 하는 책이다. 이와 같이 한글을 활용한 언해본은 현실적으로 우리나라의 특색있는 고서로 손꼽히는데 목판본보다도 고활자본을, 고활자본 가운데에서도 언해본을 더 존중한다.

판화본(版畫本)

판화본의 의미

판화란 판으로 찍은 그림이다. 그러나 여기서 고서와 결부시키는 판화란 인쇄된 고서 속에 들어 있는 삽화(揷畵)를 말한다. 원래 그림이란 여러 가지 현상을 길게 늘어놓은 문장이 아니고, 한눈에 알아볼 수 있는 설명이라고 할 수 있다. 아무리 문장력이 뛰어나도 어떤 미인의 얼굴을 그림으로 그려 놓은 것만큼 사실적으로 표현할 수는 없을 것이다. 따라서 책을 읽을 때 여러 설명보다도 조그만 그림 한 쪽이 훨씬 이해를 빠르게 한다.

이처럼 저술의 보조로서의 삽화는 대단히 중요한 구실을 한다는 사실을 알게 된다. 예부터 책 속에 흔히 삽화가 들어 있는 것은 이 때문일 것이다. 책 속에 들어 있는 그림은 그 책이 어느 나라의 책인가를 알 수 있는 근거를 제시하는 경우가 많다. 각 나라마다 제도와 풍습이 다른데 그것이 그림으로 나타나기 때문이다. 가령 우리나라에서 전통적으로 우리 선인들이 쓰던 갓을 쓴 사람을 그렸다고 할 때, 그 책은 중국도 일본도 아닌 한국책이라는 사실을 은연중에 나타내는 결과가 된다. 그러므로 삽화가 들어 있는 고서는 국적을 표시하는 특색있는 책이라 하여 매우 존중된다.

삽화가 모두 국적을 나타내는 것은 아니다. 가령 동물이나 식물을 그렸을 때는 예외다. 그런데 일제시대에 조선총독부에서 발행한 국민학교 교과서 삽화로 바닷게가 나왔는데 이것이 다리의 수가 틀렸다 하여 큰 정치 문제가 된 일이 있다. 교과서의 삽화가 틀렸으니 교육이 제대로 되겠느냐는 것이었다. 그 당시의 신문에서는 크게 취급해서 그 교과서를 편찬한 사람들이 책망을 들은 일이 있다.

우리나라의 고서에 들어 있는 삽화는 대체로 지극히 소박하게 그려진 것이 아니면 수준 높은 미술 작품인 것이 많다. 삽화가 소박

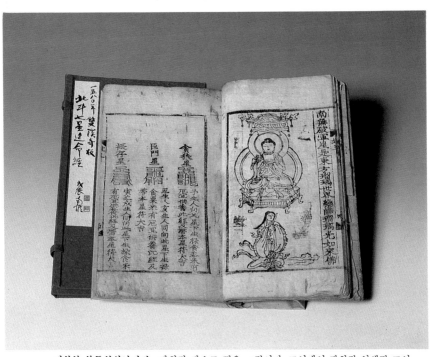

판화본 북두칠성연명경 판화란 판으로 찍은 그림이다. 고서에서 판화란 인쇄된 고서 속에 들어 있는 삽화를 말한다.

한 것은 그 책을 저술한 저자가 그림에 대한 재간이 없이 내용 위주로 그렸기 때문이거나 출판을 하기 위해서 먼저 깨끗하게 책 한권을 베끼는 판하본을 쓰는 사람이 전문가 아닌 서투른 솜씨 때문이며, 수준이 높은 그림을 그린 것은 주로 나라에서 출판한 책으로 정부의 관리라고 할 수 있는 도화서 화원의 작품이기 때문이다. 그러므로 우리나라 고서 가운데 화원이 그린 그림으로 인쇄된 삽화, 곧 판화는 비록 작자는 알 수 없는 것이 많아도 훌륭한 예술품으로 높이 평가된다. 동시에 우리나라 고서의 질을 높이는 중요한 요소 가운데 하나로 주목해야 할 것이다.

판화의 역사

판화를 역사적으로 보면 서기 671년부터 약 30년 동안에 걸쳐서 인도와 해남 지방을 순력(巡歷; 여러 곳을 두루 돌아다님)한 의정(義淨)의 견문기인「해남기귀내법전(海南寄歸內法傳)」권4에 있는 불상을 찍어 낸 기록이 최초가 될 것이다. 흙으로 부처상을 그려 놓고 견지(絹紙)로 찍어서 탑 속에 넣었다는 기록으로, 결국 이것을 인쇄 발견의 동기라고 주장하기도 하지만 그것보다도 판화의 시초라고 하는 데는 아무 이론이 있을 수가 없다.

실제로 뚜렷하게 인쇄된 고서로서 가장 오래 된 것은 서기 868년 중국에서 출판된「금강경」의 앞부분에 있는 '변상도'이다. 왕개(王介)라는 사람이 부모를 위해서 불경을 출판한다는 기록과 아울러 간행 기록을 뚜렷하게 나타냈다. 이 책의 그림 솜씨가 당시로서는 더할 수 없이 훌륭한 예술품이라 평하는 데 인색할 수가 없을 정도로 아름답다. 868년에 출판된「금강경」의 판화가 그 정도라면 이보다 훨씬 앞서 많은 판화가 있었다는 것을 짐작할 수 있다.

우리나라의 판화 가운데 가장 오래 된 것으로 널리 알려지기는 1020년에 간행된「대장경」이라고 기록한 일본 출판물이 있으나, 사실은 이보다도 30여 년 정도 빠른 1007년의「다라니경」앞부분에 판화가 있다. 이것은 중국의「금강경」같이 잘된 것은 아니다. 더욱 크기도 비교할 수 없을 정도로 작다. 그러나 우리나라 판화의 역사가 다른 어느 나라보다 빠르다는 사실을 증명하고도 남는다. 그 뒤부터 두세 차례에 걸쳐서 거대한 출판 사업으로서「대장경」출판으로 이어진다.

정교한 삽화를 그려서 책을 출판할 수 있었다는 것은 그만큼 출판 기술이 발달되었다는 것을 의미하기 때문에 그것이 시대적으로 빠르면 빠를수록 출판 신진국이었다고 할 수 있다.

우수한 판화 작품

에크하르트는「조선미술사」'조선본의 삽화와 목판'이라는 항에서 우리나라 판화에 대하여 "각종 불서 가운데 소화(小畵)나 목판화로 장식된 것이 많은데, 특히 고려 충렬왕(1275~1308년) 시대의 개성 개국사(開國寺)의 7층탑에서 발견된「묘법연화경」이 수작"이라고 하면서 이어 다음의 7종을 들었다.

준천사실도설 판화본 가운데 도서관에서도 보기 어려운「준천사실」은 희귀한 책으로 영조대왕이 친히 과시장에 나와 과거를 참관하는 그림 등을 그렸다.

「삼강행실도(三綱行實圖)」 1431년 설순(偰循) 찬(撰)

「오륜행실도(五倫行實圖)」 1779년 이병모(李秉模) 찬(撰)

「성학십도(聖學十圖)」 1585년 이황(李滉) 찬(撰)

「감응편도설(感應篇圖說)」 이태왕명 간(李太王命刊)

「병장도설(兵將圖說)」 1451년

「무예도보통지언해(武藝圖譜通誌諺解)」 정조명 편(正祖命編)

「국조오례의(國朝五禮儀)」 성종명 간(成宗命刊)

그런데 「한국미술사」를 저술한 김원룡 교수는 다음과 같이 6종을 들었다.

「삼강행실도(三綱行實圖)」 세종 16년(1434년)

「이륜행실도(二倫行實圖)」 중종 13년(1518년)

「부모은중경(父母恩重經)」 성종 17년(1468년)

「대목련경(大目連經)」 중종 31년(1536년)

「동국신속삼강행실도(東國新續三綱行實圖)」 광해군 8년(1616년)

「오륜행실도(五倫行實圖)」 정조 21년(1797년)

이같이 수작의 선별이 사람에 따라 다른 것은 실물을 얼마나 많이 접했는가 하는 점과 감식의 차이에서 비롯된다고 할 수 있다.

그런데 일찍부터 실물 수집에 힘써 온 저자로서는 다음의 12종이 수작이라고 평가한다.

「부모은중경(父母恩重經)」

「이륜행실도(二倫行實圖)」

「삼강행실도(三綱行實圖)」

「오륜행실도(五倫行實圖)」

「감응편도설(感應篇圖說)」

「정충록(精忠錄)」

「준천사실(濬川事實)」

「석씨원류(釋氏源流)」

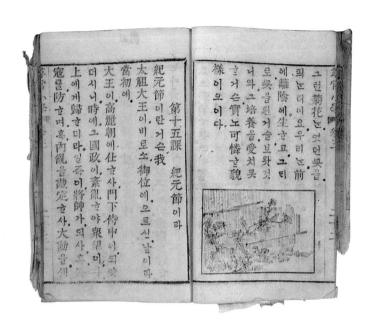

심상소학 1896년 학부에서 편찬한 아동용 교과서이다.(위)

이도영의 모필화임본 표지(아래)

이도영의 모필화임본 내부의 삽화

「텬로력뎡」

「심상소학(尋常小學)」

「동판수진일용방(銅版袖珍日用方)」

「진찬의궤(進饌儀軌)」

92쪽 사진 이 가운데 도서관에서도 보기 어려운 것이 있으며 특히 「준천사실」은 희귀한 책으로 영조대왕이 친히 과시장에 나와 과거를 참관하는 그림 등을 그렸다. 또한 「오륜행실도」의 많은 그림을 단원 김홍도가 그렸다고 알려지고 있어 그림 감상용으로도 활용되고 있다.

수진본(袖珍本)

수진본의 정의

수진본이란 소형책(小型冊)을 말한다. 글자 그대로 소매 속에 넣고 다니는 진귀한 책이라는 뜻이다. 그렇다고 수진본이 무조건 진귀한 책이 될 수는 없다. 다만 수진본은 출판 당시부터 우선 발행 수가 적고, 형체가 작아서 아무렇게나 취급할 수가 없어 잘 간수해야 하는 책이다. 그렇기 때문에 귀중본 취급을 받는지도 모른다.

수진본은 중국에서는 건상본(巾箱本)이라 하고 일본에서는 두본(豆本)이라고 한다. 작다는 의미로는 일본의 콩책에 가깝고 소유자와의 관계를 나타내는 의미로는 머리맡 목침 속에 넣어 둔다는 뜻의 건상본에 더 가까우나 이 두 가지 의미를 모두 포함하는 표현으로 우리나라의 수진본이 더 적당하리라 생각한다.

현대적 의미에서는 우선 우리나라의 수진본은 '소매 속'이라는 의미도 그렇거니와 그 소매의 크기가 문제다. 영어로는 Miniature 곧 '미니추어 북'이라 하는데 여기에서도 미니가 짧다, 작다, 축소했다는 뜻이 있을 뿐 크기에 대해서는 막연하다.

이에 대하여 서양에서는 사방 5센티미터 정도의 크기 이내라고

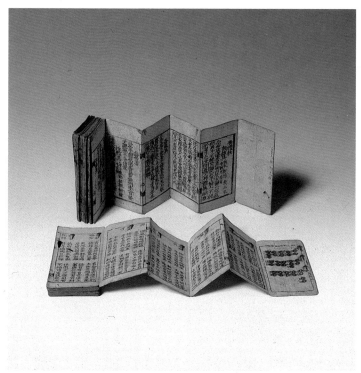

수진본 수진본이란 작은 책을 말한다. 글자 그대로 소매 속에 넣고 다니는 진귀한 책이라는 뜻이다. 수진본은 출판 당시부터 우선 발행수가 적고 형체가 작아서 아무렇게나 취급할 수가 없어 잘 간수해야 하는 책이다.

규정한 문헌이 있으나 실제로는 사방 5센티미터는커녕 1센티미터도 큰 편에 속한다. 책을 얼마나 작게 만들 수 있는가에 대한 경쟁이라도 하듯이 얼마 전까지만 해도 일본 돗빵 인쇄회사에서 사방 1.4 밀리미터의 영문 주기도문을 200부 한정판으로 줄판해서 기네스북에 올랐는데, 최근에는 영국에서 이보다 작은 사방 1밀리미터짜리

책을 출판하여 일본을 제치고 세계 최고의 기록을 차지했다. 결국 가장 작은 뜻으로 쓰이던 일본의 콩책이라는 말도 쓸모없는 말이 되었다.

이에 우리나라에서는 콩보다 더 작은 좁쌀로 표현해서 수진본을 좁쌀책이라고 이름지었다. 이렇게 작은 책이 실제로 활용되느냐는 별문제로 하고, 출판 기술을 과시하려는 욕심에서 이와 같은 책을 출판하게 되었으나, 역사적으로 볼 때는 어디까지나 실생활에 활용될 수 있으면서 누구나 읽고 쉽게 보존하려는 뜻에서 비롯되었다.

수진본의 효용

동양에서의 수진본은 중국에서 시작되었다. 송나라 때부터 만들어졌는데 처음에는 책을 사랑하는 애서(愛書) 정신에서 비롯되어 필요한 책을 언제나 가까이 두고 보기 위해서 되도록 작게 만들었다. 사랑하는 사람과 언제나 함께 있기를 바라는 심정과 같은 것이었다고 할 수 있다. 그런데 이것이 작아서 몸에 지니고 다니는 것까지는 좋았으나 과거 시험 때 컨닝용으로 이용되어 나라에서 한때 수진본의 발행을 금지한 일이 있었다.

95쪽 사진
우리나라에서도 수진본이 과거 시험에 컨닝용으로 활용되었던 흔적이 남아 있는데, 아직도 전승되는 고서로서 깨알같이 잔글자로 쓴 한시의 수진본이 상당수 전해지고 있다. 그렇다고 수진본이 악용된 것만은 아니다. 오히려 실용적인 내용으로 발행되어 많은 사람들에게 책으로서의 혜택을 받게 했다.

예를 들어 휴대용으로 만든 의서(醫書)가 있는가 하면 지리서(地理書)도 있다. 언제 어디서나 펴볼 수 있도록 소매 속에 넣고 다니면서 갑자기 병이 났을 때 어떻게 처방을 내리는 것이 좋다는 내용의 의서나 여행할 때 마을과 마을과의 거리라든지 소재지를 정확하게 알 수 있도록 지도를 그려 넣은 지리서를 수진본으로 만든

것이다. 그러나 수진본의 필요성을 누구보다도 절실하게 느낀 사람들은 고려시대의 불교 신자들이다. 불국사 3층석탑에서 나온 신라 때의 「다라니경」 두루마리, 기록이 확실한 고서로서 세계에서 두 번째가 되는 김완섭 씨 소장본의 「다라니경」 역시 수진본이다.

우리나라에서의 수진본은 인쇄한 것인지 필사본인지는 알 수 없어도 고려시대 이전부터 분명히 있었다는 것을 알 수 있다. 고려시대 이후 그러니까 1007년의 「다라니경」 이후에 수없이 많은 「다라니경」이 있었다면 확실히 수진본의 시작은 불교 신자들이 불경을 항상 몸에 지니고 다니기 위해서였다고 생각할 수 있다. 이렇듯 수진본은 원래 책을 사랑하는 마음과 아울러 필요에 따라서 항상 몸에 지니고 다니기 위해서 만든 책이었다.

수진본과 출판 기술

수진본의 필요성이 무엇이었든지 이를 출판하는 과정에서 출판 기술의 발전을 향상시킨 것이 사실이다. 대체로 출판을 정성스럽게 하던 송나라 때와는 달리 시대가 흐름에 따라 책을 정성스럽게 만들기보다는 쉽게 다량으로 만드는 일에 힘썼다.

그런데 책을 정성스럽게 만들던 송나라 때의 책보다 다량 생산에 힘쓴 명나라 때의 책에서 크기의 변화를 발견할 수 있다. 송나라 때의 책이 작은 데 비해 명나라 때의 책은 상당히 커졌다. 이것으로 미루어 작게 만든다는 것이 더 정성스럽게 만든다는 것을 뜻한다고 할 수 있다. 우리나라도 대체로 이와 같아서 고려시대의 책이 조선시대의 책보다 작다.

조선시대의 모든 책이 커졌지만 수진본만은 될 수 있는 대로 작게 만들려고 노력했던 흔적이 보인다. 이렇게 출판의 축소 지향적인 노력은 결국 출판에 있어서 기술적인 발전을 초래하게 되었다. 책을 보다 작게 만들 수 있다는 것은 기술적인 발전을 전제로 하지 않고

서는 불가능한 일이다. 가령 「논어」 한 권을 큰 책으로 수십 쪽으로 조각하거나 활자로 조판해야 할 것을 판형을 작게 하고서도 불과 몇 쪽으로 처리할 수 있다면, 무엇보다 책값이 싸서 좋을 것이다.

나라에서만 수진본을 출판한 것이 아니고, 민간에서 동호인들이 필요한 수진본을 출판하기도 했다.

조선시대의 수진본 가운데 그같이 부피가 많은 내용의 책을 수진본으로 출판한 것은 별로 많지 않지만 중국에서는 상당수가 출판되어 독서의 대중화와 애서 사상의 고취를 위해서 획기적인 일이었다고 할 수 있다.

문집류(文集類)

서적은 저자의 사상과 감정을 문자로 기록한 것이다. 그 어떤 저술이든 정도의 차는 있겠지만 저자의 생각이 포함되지 않은 것은 특색이 있거나 독창성이 있는 저작이라 할 수 없다. 그것은 특히 개인의 문집일 경우 더욱 그러하다.

문집은 흔히 저자만의 저술을 편록(編錄)한 것이 보통이다. 그 가운데 시와 소설은 물론 독서기, 교우록, 소상(疏狀), 비문(碑文) 등 모든 글이 들어 있다. 따라서 어떤 문집이 역사류로서 혹은 문학으로서 소개되는가 하면, 철학이나 종교에까지 폭넓은 인용 서목이 되는 것은 그 문집 속에 그렇게 여러 방면의 글이 수록된 때문이다. 뿐만 아니라 대개 독창적이요, 고유한 문헌이 될 수도 있다는 데서 일반적으로 문집의 서지학적인 가치는 그 내용에서 다른 종류의 책과는 다르다. 「동국이상국집」에서 고려시대의 활자 주자 사실을, 양촌 권근의 문집에서 계미자의 주자 사실을 알 수 있는 한편, 양성지의 「눌재집」에서 도서관사의 자료를 찾을 수 있는 것이 바로 그런 예다.

더욱이 그러한 의미에서만이 아니라 한국의 전적으로서의 문집은, 역사적인 사실이 많다는 것도 하나의 특색이다. 어떤 역사의 주인공이 실록이나 정사에 밝힐 수 없는 사실을 문집에 개인적인 저술로 남긴 것이 있기 때문이다. 또한 인쇄되었거나 필사로나마 전승되지 못한 문집도 많을 것인데 다른 전적과는 달리 내용의 가치 평가없이 전승되는 것만 주로 조사, 수록했다.

이 밖에도 기록으로만 전해질 뿐 현재 전하지 않는 것이 많은 한국본은 대개 200부 정도를 인출했고 많은 것이 500부이다. 그러나 겨우 20, 30부밖에 출판하지 않아서 출간 당일부터 희귀본이 된 것도 없지 않은데 문집에 그런 예가 많다. 그러므로 문집의 고본 곧 고려본으로서 문집이면 그 내용이나 형태로 보나 진귀의 극치라 할 만하다.

문집은 저자의 인격이 가장 잘 드러나는 저술이기 때문에 인물 평가에 중요한 구실을 한다. 우리는 옛날 선현들이나 위인의 언행록이나 저술 가운데에서도 문집 같은 것을 보고 그들의 사상이나 감정을 판단하기 때문이다. 그러므로 모든 저자들은 자신의 문집이 출판되기를 바란다.

문집을 남긴 저자들의 후손들은 조상이 남긴 훌륭한 문집을 통해서 조상의 뿌리를 찾고, 조상의 업적을 기리면서 그것을 자랑으로 삼는다. 그러나 현실적으로 고서로서의 문집은 특별한 내용이 들어 있거나 특출한 인물의 저작이 아니라면 가격으로 볼 때 그다지 좋은 평가를 받지 못하고 있다. 그 이유는 흔히 개인 문집이라는 것이 한시집이 아니면 저술가로서의 평가보다도 어떤 인물을 추앙하기 위해서 제삼자들의 인물평을 수집해서 책으로 엮은 것이 있기 때문이다.

고서로서의 문집은 이렇듯 다른 내용의 고서만큼 높이 평가되지 못하고 있다. 그러나 개화기 이후의 문집이라고 할 수 있는 문학

작품집은 그렇지 않다. 이를 보면 고서로서의 문집이 오늘의 효용 가치로 볼 때 개화기에 출판된 것만큼 작품의 질적인 문제와 활용성에서 뒤진다는 사실을 알 수 있다.

세도가에서는 가문을 빛내기 위해 억지로 출판한 문집도 있고 조상의 뿌리를 찾기 위해서 후손들이 분수에 넘치는 출판을 할 수도 있었을 것이다. 이런 문집이 정당한 평가를 받는 고서가 될 수는 없다.

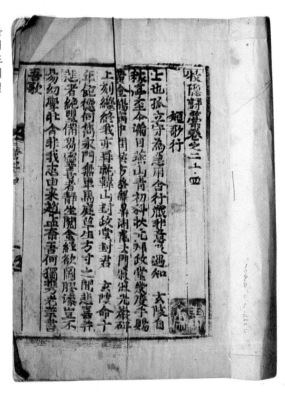

목은집 목은 선생의 글을 모은 것이다. 문집은 저자의 인격이 가장 잘 드러나는 저술이기 때문에 인물 평가에 중요한 구실을 한다.

조희룡의 호산외사 당시 문인이나 화가 등에 대한 기록이 있어 매우 중요한 평가를 받는다.

　문집도 단권으로 끝나는 것이 있는가 하면 100권을 넘는 것도 있다. 고서로서 문집이 하나의 영역을 형성할 수는 있다. 그러나 많은 문집 속에서 참으로 가치있는 내용의 문장이나 작품을 찾아내는 일이 중요하다. 그런 내용이 담긴 문집은 다른 어떤 고서보다도 중요한 고서로서의 의미를 지닌다. 우리나라의 역사에 찬란한 꽃을 피우는 데 보탬이 되는 문장, 확실한 증거가 없던 사건들의 부수 자료가 될 수 있는 기록이 담긴 문집들을 찾아내는 것이 수집가들의 할 일이다.

낙애 선생 일기(왼쪽)

민지 김공행록(아래)

십현담요해 조선 초기 김시습이 중국 상찰(常察)이 지은 『십현담』의 요지를 해석
하여 기록한 책이다.

족보(族譜)

족보의 유형

족보를 쉽게 풀이하면 '같은 갈래의 겨레붙이들의 부계를 중심으로 한 도표식 기록'이라 할 수 있다. 1931년에 발행된 「만성대동보(萬姓大同譜)」의 서문을 보면 첫머리에 "譜法自周始而漢唐以降其制不槩見至宋蘇詢氏始有譜"라 하여 역사적으로 볼 때 "중국의 주나라 때부터 시작되었다고 하나 활발하게 발전의 틀을 잡기는 송나라 때"라고 기록하고 있다. 그러나 실제로 중국에서 체계적으로 기록된 족보로서 현존하는 가장 오래 된 것이 가정판(嘉靖版)이라는 기록으로 보아, 비록 우리나라에서 족보에 대한 관심이 일어나기 시작한 것은 신라 때라고 하지만, 고서로서의 족보로 성화판(成化版)「안동권씨보」와 가정판「문화 유씨보」가 전해지고 있어서 고서로는 세계에서 가장 역사가 오래 되는 족보를 보유한 나라라 하겠다.

금성 정씨 족보 정씨 족보 가운데 정충신 가문의 계보를 부록으로 붙이면서 "확실한 계통을 알 수 없는 가문"이라고 한 것도 있어 족보 수집가들이 혈안이 되어 탐내는 족보이다.

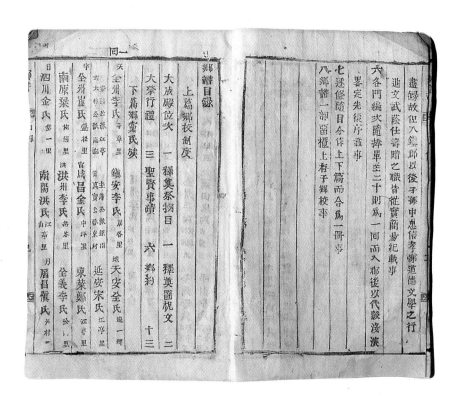

향보 목록 족보에는 여러 종류가 있다. 그 가운데 마을의 특색을 나타내기 위하여 제작된 '향보'도 있다.

 족보의 원리나 작보(作譜) 등은 중국에서 비롯되었다고 할 수
있으나, 족보의 발달은 우리나라가 세계에서 그 유례를 찾아보기
어려울 정도로 확고한 기틀을 마련했다.
 족보라고 하지만 그 내용은 여러 가지가 있다. 우선 일반적인
족보로서 같은 성씨 가운데서도 일부 나누어진 파보, 같은 성씨들을
통틀어서 수록한 대동보, 모든 성씨를 망라한 만성대동보가 있고,
같은 성씨 가운데서도 본관이 다른 성씨의 또 다른 족보가 있다.
그런데 우리나라에는 450가지가 넘는 이, 김 등의 성씨가 있는가
하면 같은 김씨 가운데서도 본관이 다른 김해 김씨, 광주 김씨 등이

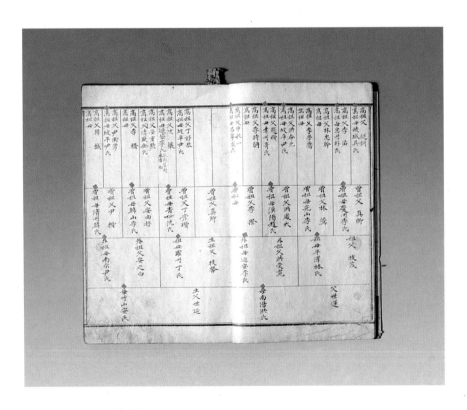

또한 수십 가지로 갈라진다.

이렇게 성씨만으로도 여러 가지 다른 족보가 있고 내용이 특별한 족보 또한 한두 가지가 아니다. 가령 임금을 중심으로 한 '선원계보', 계파가 다른 왕손들이 각기 만든 '파보'가 있고, 마을 단위로 해서 그 마을의 특색을 나타내기 위한 '향보'도 있다. 또 내시들의 족보로서 '내시보', 노비들의 족보라 할 수 있는 '노비종친보', 양반들 의 족보를 따로 만든 '팔세보', 무인들의 족보인 '무보' 등 여러 가지 가 있다. 더욱 특이한 것은 정치적으로 분류되는 파보라 할 수 있는 남인들만의 족보로서 '남보'라는 것도 있다.

103쪽 사진

내외계보(옆면)
남보 정치적으로 분류되는 파보라 할 수 있는 남인들만의 족보이다.(왼쪽)

이 밖에도 세분해서 설명한다면 많은데, 이같은 족보가 한번 출판으로 끝나는 것이 아니라 일세기라 하여 30년 또는 50년마다 새로 편찬해서 그동안의 변화를 기록하여 출판하기 때문에 족보의 수를 확실하게 알 수 없을 정도다.

족보와 세도

한 성씨에서 본관이 같은 사람끼리 명단을 만든다는 것은 현대적인 출판물과 견주어보면 학교의 동창회 명부와 같은 것이라 할 수 있다. 그런데 족보가 동창회 명부와 다른 것은 철저하게 성씨와 본관 또는 관향이라는 일관해서 같은 뿌리라고 생각하는 사람들의 명부라는 사실이다.

기록하는 내용도 어떤 학과의 몇 회 졸업이고 현직이 무엇이냐에 그치는 것이 아니라 족보에서는 조상의 계통, 양자, 서자의 구별까지 신분을 밝히고, 장인의 성명과 관직 그리고 본인의 관명이나 아호, 관등의 표시, 묘지의 위치까지를 약술하게 마련이다.

족보를 잘 작성한다는 것은 한 가문의 역사를 간략하게 기록하는 것이 된다. 어떤 인물을 자세히 알려면 그 인물이 수록되어 있는 족보를 보면 된다. 그야말로 일목요연하게 그 인물의 조상으로부터 조부, 친부 혹은 양부 등까지 누구와 결혼해서 무엇을 하며 자식을 몇이나 두었는데, 그 후손들이 어떤 인물들이라는 사실을 쉽게 알 수 있다. 족보의 내용이 이렇기 때문에 조상 가운데 훌륭한 인물이 있는 가문에서는 족보를 소중하게 생각하고 자랑으로 삼는다.

조선시대에는 조상이 나라를 위해서 빛나는 업적을 남긴 후손에게는 여러 가지 특혜를 주었다. 예컨대 노역을 면제한다든지 국가 공무원으로 특채하는 일이 많았다.

이렇듯 조상들의 업적이나 가문의 혈통을 증명하는 자료가 바로 족보였다. 족보말고 공신록권 등 조상의 공로를 증명할 수 있는

기록이 없지도 않지만, 그런 증거 자료를 소유하지 못하는 후손들로
서는 족보가 가장 손쉬운 증명서가 될 것이다.

족보의 가치

족보가 그렇듯 소중한 것이었기에 가문의 영광을 드높이는 데
활용될 수 있다는 막연한 생각을 하는 사람들이 많아지게 되었다.
이에 족보를 발행하는 데 일생을 마치고 다른 일에는 전혀 무관심한
사람도 있게 되었다.

자기의 조상을 확실히 몰라서 조상을 찾기 위해 일생을 고생하는
사람도 있었지만, 족보 만드는 일을 평생 사업으로 맡아 하는 사람
도 있었다. 족보를 만든다는 것은 조상을 바로 알자는 데 뜻이 있으
므로 그것을 이용하여 무엇인가 자기의 출세에 보탬이 되게 하려는
생각은 잘못된 것이다.

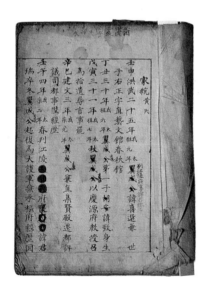

황희 집안 족보 조선시대에는
조상이 나라를 위해서 빛나는
업적을 남긴 후손에게는 여러
가지 특혜를 주었다. 예컨대
노역을 면제한다든지 국가 공무
원으로 특채하는 일이 많았다.

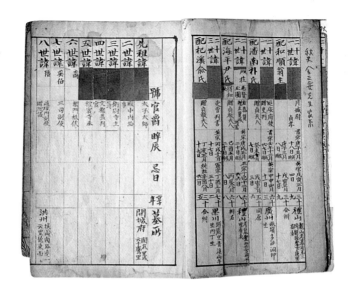

추사 김정희 집안 족보 족보를 잘 작성한다는 것은 한 가문의 역사를 간략하게 기록하는 것이 된다. 어떤 인물을 자세히 알려면 그 인물이 수록되어 있는 족보를 보면 된다.

신분상의 차별이 없어진 지 오래 된 족보를 만드는 일이 일제시대에 한때 너무 성행해서 뜻있는 사람들의 걱정을 사게 되었다. 이를 경계하기 위해서 당시 민족 계몽의 선구 단체였던 계명구락부에서 민족의 힘을 족보 만드는 데 너무 소모하지 말기를 바란다는 권고문을 발행하기도 했다. 족보에 대한 관념이 지나치면 파벌 의식을 조장하기 쉽다는 것이 그때 계명구락부의 주장이었다. 훌륭한 가문의 족보를 가지고 있으면 양반 행세를 할 수 있었던 것은 조선시대에서나 있을 수 있는 일인데도 그때와 같은 생각만 하고 노력하지 않는다는 것은 잘못이라는 주장이었다.

족보의 수집

족보를 서지학의 연구 대상으로 삼을 수는 있다. 족보가 어떻게 발달되었으며 어떤 특별한 내용이 있는가, 있다면 어떤 시대의 무엇인가 등 얼마든지 연구해 볼 필요가 있을 것이다. 그러나 그런 이유 때문이라기보다는 단순히 조상의 뿌리를 찾기 위해서나 아니면 고서를 수집하기 위해서 족보 수집에 힘쓰는 사람들이 있다. 물론 더러는 족보에 특별한 내용이 있다.

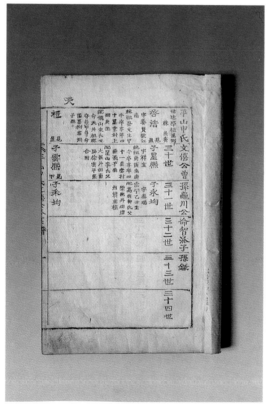

평산 신씨 족보

신천 강씨 세보 원류(오른쪽)
남양 홍씨 족보(옆면)

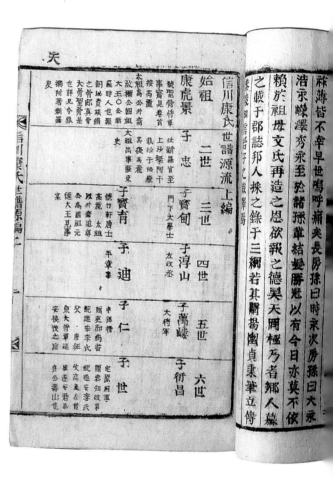

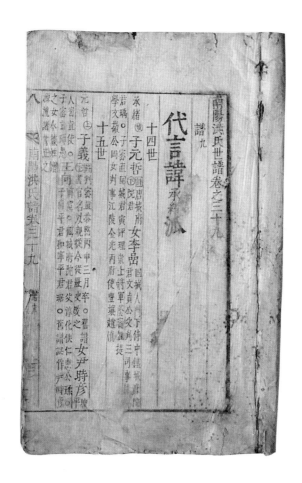

전주 이씨 족보 「전주 이씨 족보」에 실린 세종대왕 관계 기록에 「훈민정음」 전문이
들어 있다.(위, 옆면)

璿源李氏敬寧君派世譜序

夫譜者普合諸族而惇修孝悌親睦之道使百世千派之苗裔起敬追慕知其本

乎同祖而不至於塗人視之也辟若本之根深而枝茂水之源遠而流長溯其源

以辨流尋其枝以達根之義也譜法始於漢唐名家鉅族莫不有譜而數十年間

例一修補者以其雲仍益繁生卒嫁婆科官庭贈塋墓之續迭增補奚豊不重且

大歟惟我之李上祖 司空公而歷羅麗千有餘載積德鍾慶暨至我

太祖高皇帝聖德魏勳應天啓運化家成國垂萬世之鴻業倣周室之制上祀

先公以王禮坐神相承而支以又支派以又派其麗不億其支裔之孫不敢祖

司空公者猶周之子孫不敢直祖后稷而各祖其受封之君且帝王之支裔不

敢祖帝王禮也故魯不得祖文王而祖周公晉不得祖武王而祖唐叔至於侯伯

之派亦然魯之三桓鄭之三良是也惟我始祖 敬寧君系出於

太宗恭定大王而爲吾宗所自出之祖古而屢修續譜寔由於四代宗籍後遺

「전주 이씨 족보」에 실린 태조 대왕의 친필

어보(御譜)라 하여 임금들의 족보가 따로 있는데도 단순한 「전주 이씨 족보」의 세종대왕 관계 기록에 「훈민정음」 전문이 들어 있는 가 하면, 조선조 초기의 어떤 인물 기록 가운데 고시조가 2, 3수 들어 있는 것도 있고, 정씨 족보 가운데 정충신 가문의 계보를 부록 으로 붙이면서 "확실한 계통을 알 수 없는 가문"이라고 한 것도 있어 족보 수집가들이 혈안이 되어 탐내는 족보도 있다.

세계에서 가장 족보가 잘 정돈된 나라로 알려져 있는 우리나라는 족보 박물관을 세울 만큼 족보를 많이 수집할 수 있다. 따라서 족보 는 우리나라 고서 가운데 하나의 특별한 영역을 이루고 있다고 할 수 있을 것이다.

참고 문헌

안춘근 「한국서지학」통문관
──── 「장서원론」성진문화사
──── 「한국서지학논고」광문서관
──── 「한국고서평석」동화출판공사
──── 「한국출판문화사대요」청림출판
──── 「잡지출판론」범우사
──── 「도서장전」통문관
──── 「출판개론」을유문화사
안춘근 역평 「한국판본학」범우사
최현배 「한글갈」정음사
윤병태 「한국고서정리법연구」라이프사
손경중 「장서기요」영인본
이정지 「고서판본감정연구」문사철출판사
모리스 쿠랑 「朝鮮書誌序說」朝鮮總督府
河原萬吉 「古書通」四六書院
志多三郎 「古書店入門」石田書店
玄奘 「大唐西域記」臺湾印經處
義淨 「南海寄歸內法傳」
劉紀澤 「目錄學槪論」中華書局
梁啓超 著 沈暎俊 譯 「古書의 眞僞와 그 年代」
長澤規矩也 「圖書學辭典」三省堂
盧震京 「圖書學大辭典」商務印書館
田中重彌 「文化財用語辭典」弟一法規
久朱康生 「造紙の源流」雄松堂出版
禿氏 祐祥 「東洋印刷史序說」
庄司淺水 「印刷文化史」印刷學會
史梅芩 「中國印刷發展史」商務印書館
遠藤諦之輔 「古文書修補六十年」汲古書堂
庄司淺水 「製本術入門」藝術科學社
陳國慶 「漢籍版本入門」硏文選書 19

德富蘇峰 「讀書九十年」講談社

庄司淺水 「庄司淺水全集」出版ニ二ース社

水谷弓彦 「明治大正古書價の研究」駿南社

柳宗悅 「蒐集」春秋社

櫻井義之 「明治と朝鮮」還曆記念出版

長譯規矩也 「漢籍整理法」汲古書院

田中敬 「圖書學槪論」當山房

葉德輝 撰 「書林淸話」世界書局

松本淸太郎 撰 「古書集覽」

徐有榘 撰 「鏤板考」大同出版社

宋應星 撰 「天工開物」平凡社

古典社 編 「書物語辭典」

劉復烈 編 「韓國繪畫大觀」

金榮胤 編 「韓國書畫人名辭書」漢陽文化社

金澤淸介 編 「讀書運動」日本圖書館協會

淸水正三 編 「公共圖書館の管理」日本圖書館協會

梅棹忠夫 編 「民博誕生」中公新書

文德守 編 「世界文藝大事典」成文閣

屈萬里 著 沈喁俊 譯 「圖書板本學要略」

그로리에 著 大塚幸男 譯 「書物の歷史」白水社

케니언 著 高津春繁 譯 「古代の書物」岩波書店

이링 著 八佳利雄 譯 「書物の歷史」岩崎書店

「中國圖書板本學論文選輯」學海出版社

「古籍鑑定與維護硏習會專集」中國圖書館學會

「古籍版本鑑定叢談」新文豊出版公社

「藏書構成と圖書選擇」日本圖書館協會

「고서연감」고전사, 1935.

「奎章閣志」影印本

「國立中央圖書館史」국립중앙도서관

「新增東國輿地勝覽」影印本

「韓國雜誌總覽」한국잡지협회

「韓末韓國雜誌目次總錄」국회도서관

金完燮 藏書「晚松金完燮文庫目錄」고려대학교 도서관

「朝鮮王朝實錄」

Cobwebs from a Library Corner by John Kendrick Bangs

The Fascination of Books by Joseph Shaylon

The Invention of Printing in China and Its Spread Westward by T.E. Carter

Written on Bamboo and Silk by T.H. Tsien

The Collector's Book of Books by Eric Quayle

The Collector's Guide to Antiquarian Bookstores by Modoc Press

The Love of Books

The Philobiblon of Richard de Bury

찾아보기

빛깔있는 책들 101-21

옛 책

글	—안춘근
사진	—김종섭

발행인	—장세우
발행처	—주식회사 대원사

주간	—박찬중
편집	—김한주, 신현주, 조은정, 황인원
미술	—차장/김진락 윤용주, 이정은, 조옥례
전산사식	—김정숙, 육세림, 이규헌

첫판 1쇄	—1994년 1월 30일 발행
첫판 6쇄	—2003년 1월 30일 발행

주식회사 대원사
우편번호/140-901
서울 용산구 후암동 358-17
전화번호/(02) 757-6717~9
팩시밀리/(02) 775-8043
등록번호/제 3-191호
http://www.daewonsa.co.kr

(ⓦ) 값 13,000원

Daewonsa Publishing Co., Ltd.
Printed in Korea(1991)

ISBN 89-369-0036-6 00600

빛깔있는 책들